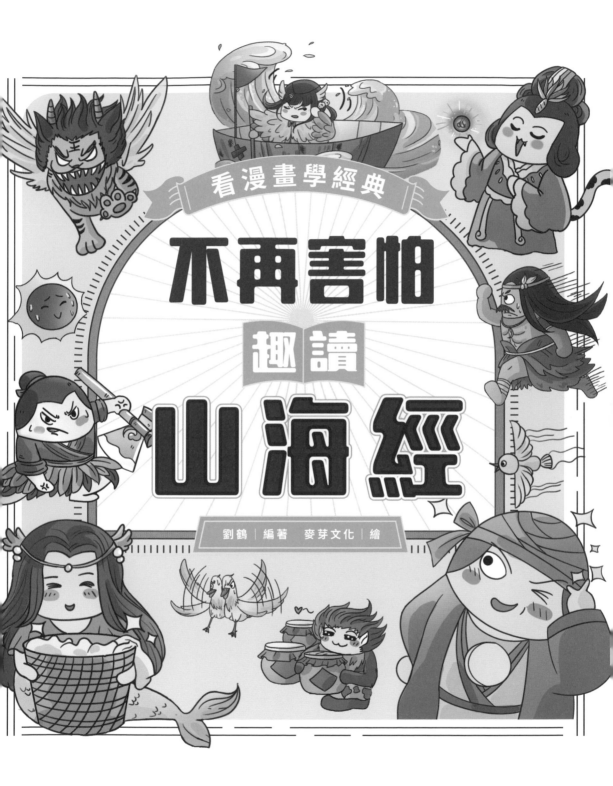

看漫畫學經典

# 不再害怕
## 趣讀
# 山海經

劉鶴｜編著　麥芽文化｜繪

# 前言

　　《山海經》自成書以來，便被公認為一本奇書。在三萬一千字的篇幅中，記載了約四十個方國、五百五十座山、三百條水道、一百多個歷史人物和四百多種神怪異獸，集地理誌、方物誌、民俗誌於一身。捧起這本書，彷彿置身於幻境，那些似人似獸的古怪形象，那些奇特瑰麗的玉石礦藏，那些神奇罕見的參天大樹，那些絢麗珍奇的神鳥異獸……無不令人驚嘆。那些奇幻的神話，如璀璨的繁星，閃耀在幻想的夜空，激發了孩子們的想像力。

　　說到這裡，是不是有點迫不及待地想閱讀了呢？可是，原著晦澀難懂，讓人望而卻步。本書精挑細選《山海經》中耳熟能詳、適合孩子閱讀、故事性較強的篇章，用生動有趣的語言編寫成一個個鮮活的故事，讓小讀者們容易理解和吸收，從而激發對傳統文化的興趣。在本書裡，會看到夸父逐日、精衛填海、羿射九日等耳熟能詳的故事，也會看到從未聽說過卻同樣精彩的故事。本書以分格漫畫的形式展示《山海經》的詭異神祕、光怪陸離、精彩紛呈，激發小讀者的想像力和創造力。

　　還等什麼，快快翻開第一頁，開啟你的奇幻之旅吧！

# 目錄

## 下卷

上卷

# 創造人的神仙

盤古開天闢地後，天上有了日月星辰，地上有了花草樹木，但一切都是靜悄悄的。有一天，一位叫「女媧」的女神出現了……

女媧走在遼闊的土地上，欣賞著美麗的風景：巍峨的高山、美麗的花朵、奔騰的河流、各種形狀的石頭……

 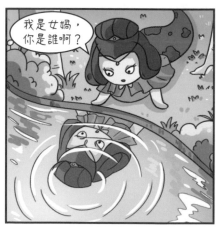

> 我是女媧，你是誰啊？

雖然大地風景秀美，但是毫無生機。女媧走了很遠，也很久，終於疲憊地坐在小河邊休息。她看到河裡有張美麗的面孔，以為找到了夥伴，開心地與對方打招呼。可是，沒有人回答她。

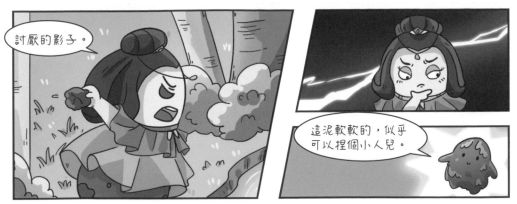

女ㄋㄩˇ娲ㄨㄚ馬ㄇㄚˇ上ㄕㄤˋ明ㄇㄧㄥˊ白ㄅㄞˊ了ㄌㄜ，河ㄏㄜˊ裡ㄌㄧˇ只ㄓˇ是ㄕˋ她ㄊㄚ的ㄉㄜ倒ㄉㄠˋ影ㄧㄥˇ。她ㄊㄚ有ㄧㄡˇ些ㄒㄧㄝ生ㄕㄥ氣ㄑㄧˋ，抓ㄓㄨㄚ起ㄑㄧˇ岸ㄢˋ邊ㄅㄧㄢ的ㄉㄜ黃ㄏㄨㄤˊ泥ㄋㄧˊ想ㄒㄧㄤˇ丟ㄉㄧㄡ到ㄉㄠˋ河ㄏㄜˊ裡ㄌㄧˇ。但ㄉㄢˋ她ㄊㄚ改ㄍㄞˇ變ㄅㄧㄢˋ了ㄌㄜ主ㄓㄨˇ意ㄧˋ，為ㄨㄟˋ什ㄕㄣˊ麼ㄇㄜ不ㄅㄨˋ捏ㄋㄧㄝ個ㄍㄜˋ泥ㄋㄧˊ人ㄖㄣˊ和ㄏㄢˋ自ㄗˋ己ㄐㄧˇ作ㄗㄨㄛˋ伴ㄅㄢˋ呢ㄋㄜ？

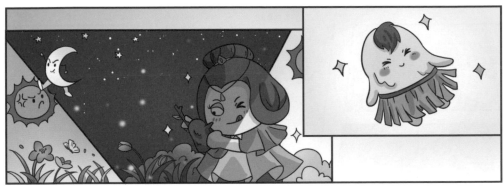

女ㄋㄩˇ娲ㄨㄚ拿ㄋㄚˊ起ㄑㄧˇ一ㄧˋ團ㄊㄨㄢˊ黃ㄏㄨㄤˊ泥ㄋㄧˊ開ㄎㄞ始ㄕˇ捏ㄋㄧㄝ。她ㄊㄚ很ㄏㄣˇ認ㄖㄣˋ真ㄓㄣ地ㄉㄜ捏ㄋㄧㄝ著ㄓㄜ，花ㄏㄨㄚ了ㄌㄜ很ㄏㄣˇ長ㄔㄤˊ的ㄉㄜ時ㄕˊ間ㄐㄧㄢ，想ㄒㄧㄤˇ把ㄅㄚˇ小ㄒㄧㄠˇ泥ㄋㄧˊ人ㄖㄣˊ捏ㄋㄧㄝ得ㄉㄜ很ㄏㄣˇ漂ㄆㄧㄠˋ亮ㄌㄧㄤˋ。

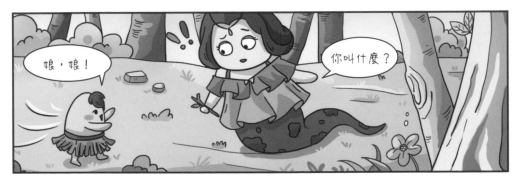

泥ㄋㄧˊ人ㄖㄣˊ捏ㄋㄧㄝ好ㄏㄠˇ後ㄏㄡˋ，放ㄈㄤˋ在ㄗㄞˋ地ㄉㄧˋ上ㄕㄤˋ。泥ㄋㄧˊ人ㄖㄣˊ一ㄧˋ踩ㄘㄞˇ到ㄉㄠˋ地ㄉㄧˋ，馬ㄇㄚˇ上ㄕㄤˋ活ㄏㄨㄛˊ了ㄌㄜ起ㄑㄧˇ來ㄌㄞˊ，對ㄉㄨㄟˋ著ㄓㄜ女ㄋㄩˇ娲ㄨㄚ叫ㄐㄧㄠˋ「娘ㄋㄧㄤˊ」。

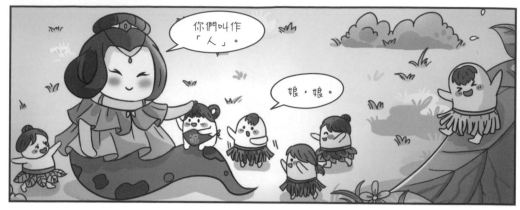

　　女&zwnj;娲很高興， 給泥人起名為「人」。 這些漂亮的小傢伙就在女娲身邊蹦跳著。 女娲繼續捏著泥人， 小人兒越來越多， 他們都叫女娲「娘」。

　　小人兒們全都圍繞著女娲跳躍、 歡呼。 他們好奇地互相打量， 三五成群地走到樹林裡、 小河邊玩耍。

　　看著一個個可愛的小人兒誕生， 女娲再也不覺得孤獨了。 她希望大地布滿這些精靈， 於是沒日沒夜地造人， 疲憊不堪。

女ȇ娲ㄨㄚ想ㄒㄧㄤ到ㄉㄠ了ㄌㄜ一ㄧ個ㄍㄜ好ㄏㄠ主ㄓㄨ意ㄧ。她ㄊㄚ折ㄓㄜ了ㄌㄜ一ㄧ根ㄍㄣ樹ㄕㄨ枝ㄓ，把ㄅㄚ它ㄊㄚ放ㄈㄤ到ㄉㄠ黃ㄏㄨㄤ泥ㄋㄧ坑ㄎㄥ裡ㄌㄧ沾ㄓㄢ滿ㄇㄢ泥ㄋㄧ漿ㄐㄧㄤ，然ㄖㄢ後ㄏㄡ用ㄩㄥ力ㄌㄧ一ㄧ甩ㄕㄨㄞ，泥ㄋㄧ點ㄉㄧㄢ落ㄌㄨㄛ到ㄉㄠ地ㄉㄧ上ㄕㄤ，變ㄅㄧㄢ成ㄔㄥ了ㄌㄜ很ㄏㄣ多ㄉㄨㄛ小ㄒㄧㄠ人ㄖㄣ兒ㄦ。

女ȇ娲ㄨㄚ是ㄕ個ㄍㄜ偉ㄨㄟ大ㄉㄚ的ㄉㄜ藝ㄧ術ㄕㄨ家ㄐㄧㄚ。她ㄊㄚ捏ㄋㄧㄝ泥ㄋㄧ人ㄖㄣ時ㄕ，用ㄩㄥ了ㄌㄜ不ㄅㄨ同ㄊㄨㄥ的ㄉㄜ色ㄙㄜ彩ㄘㄞ，所ㄙㄨㄛ以ㄧ世ㄕ界ㄐㄧㄝ上ㄕㄤ有ㄧㄡ不ㄅㄨ同ㄊㄨㄥ膚ㄈㄨ色ㄙㄜ的ㄉㄜ人ㄖㄣ種ㄓㄨㄥ。

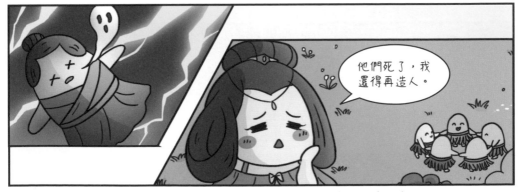

當ㄉㄤ這ㄓㄜ些ㄒㄧㄝ小ㄒㄧㄠ人ㄖㄣ兒ㄦ遍ㄅㄧㄢ布ㄅㄨ大ㄉㄚ地ㄉㄧ的ㄉㄜ各ㄍㄜ個ㄍㄜ角ㄐㄧㄠ落ㄌㄨㄛ時ㄕ，女ㄋㄩ娲ㄨㄚ又ㄧㄡ擔ㄉㄢ憂ㄧㄡ起ㄑㄧ來ㄌㄞ。這ㄓㄜ些ㄒㄧㄝ小ㄒㄧㄠ人ㄖㄣ兒ㄦ如ㄖㄨ果ㄍㄨㄛ死ㄙ了ㄌㄜ怎ㄗㄣ麼ㄇㄜ辦ㄅㄢ？難ㄋㄢ道ㄉㄠ她ㄊㄚ要ㄧㄠ一ㄧ直ㄓ持ㄔ續ㄒㄩ不ㄅㄨ斷ㄉㄨㄢ地ㄉㄧ造ㄗㄠ人ㄖㄣ嗎ㄇㄚ？

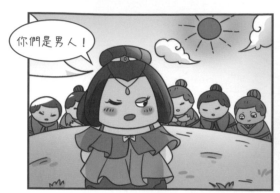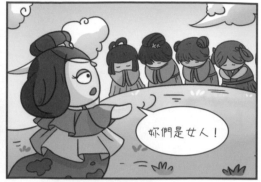

　　女ㄋㄩˇ娲ㄨㄚ 想ㄒㄧㄤˇ 到ㄉㄠˋ 了ㄌㄜ˙ 一ㄧ 個ㄍㄜˋ 好ㄏㄠˇ 主ㄓㄨˇ 意ㄧˋ。 她ㄊㄚ 把ㄅㄚˇ 一ㄧ 半ㄅㄢˋ 的ㄉㄜ˙ 人ㄖㄣˊ 變ㄅㄧㄢˋ 成ㄔㄥˊ 男ㄋㄢˊ 人ㄖㄣˊ， 一ㄧ 半ㄅㄢˋ 的ㄉㄜ˙ 人ㄖㄣˊ 變ㄅㄧㄢˋ 成ㄔㄥˊ 女ㄋㄩˇ 人ㄖㄣˊ， 然ㄖㄢˊ 後ㄏㄡˋ 教ㄐㄧㄠ 他ㄊㄚ 們ㄇㄣ˙ 如ㄖㄨˊ 何ㄏㄜˊ 生ㄕㄥ 活ㄏㄨㄛˊ、 結ㄐㄧㄝˊ 婚ㄏㄨㄣ。 結ㄐㄧㄝˊ 婚ㄏㄨㄣ 後ㄏㄡˋ 就ㄐㄧㄡˋ 可ㄎㄜˇ 以ㄧˇ 孕ㄩㄣˋ 育ㄩˋ 自ㄗˋ 己ㄐㄧˇ 的ㄉㄜ˙ 後ㄏㄡˋ 代ㄉㄞˋ， 這ㄓㄜˋ 樣ㄧㄤˋ 人ㄖㄣˊ 類ㄌㄟˋ 就ㄐㄧㄡˋ 生ㄕㄥ 生ㄕㄥ 不ㄅㄨˋ 息ㄒㄧ 了ㄌㄜ˙。

　　女ㄋㄩˇ娲ㄨㄚ 看ㄎㄢˋ 到ㄉㄠˋ 人ㄖㄣˊ 們ㄇㄣ˙ 打ㄉㄚˇ 獵ㄌㄧㄝˋ、 耕ㄍㄥ 種ㄓㄨㄥˋ、 繁ㄈㄢˊ 衍ㄧㄢˇ 後ㄏㄡˋ 代ㄉㄞˋ， 相ㄒㄧㄤ 親ㄑㄧㄣ 相ㄒㄧㄤ 愛ㄞˋ 地ㄉㄧˋ 生ㄕㄥ 活ㄏㄨㄛˊ 著ㄓㄜ˙， 就ㄐㄧㄡˋ 心ㄒㄧㄣ 滿ㄇㄢˇ 意ㄧˋ 足ㄗㄨˊ 地ㄉㄧˋ 走ㄗㄡˇ 了ㄌㄜ˙。 不ㄅㄨˋ 過ㄍㄨㄛˋ， 她ㄊㄚ 時ㄕˊ 常ㄔㄤˊ 偷ㄊㄡ 偷ㄊㄡ 回ㄏㄨㄟˊ 到ㄉㄠˋ 人ㄖㄣˊ 間ㄐㄧㄢ 看ㄎㄢˋ 望ㄨㄤˋ 孩ㄏㄞˊ 子ㄗˇ。

　　人ㄖㄣˊ 們ㄇㄣ˙ 感ㄍㄢˇ 激ㄐㄧ 女ㄋㄩˇ娲ㄨㄚ 創ㄔㄨㄤˋ 造ㄗㄠˋ 了ㄌㄜ˙ 人ㄖㄣˊ 類ㄌㄟˋ， 稱ㄔㄥ 她ㄊㄚ 為ㄨㄟˊ 「母ㄇㄨˇ 親ㄑㄧㄣ」， 並ㄅㄧㄥˋ 建ㄐㄧㄢˋ 廟ㄇㄧㄠˋ 祭ㄐㄧˋ 拜ㄅㄞˋ 她ㄊㄚ。

## 長著牛頭的炎帝

遠古人類世代生活在大地上，以打獵維生。獵物越來越少，人們總是餓肚子。地上的植物很多，但人們並不知道它們的用途。吃錯了東西會喪命，生病了也無藥可治。這時，一位受人愛戴的首領出現了……

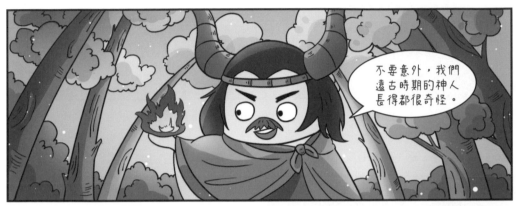

不要意外，我們遠古時期的神人長得都很奇怪。

炎帝又稱「神農氏」，因為懂得用火而得到王位，所以被稱為「炎帝」。相傳炎帝牛頭人身，是一位非常優秀的部落領袖。

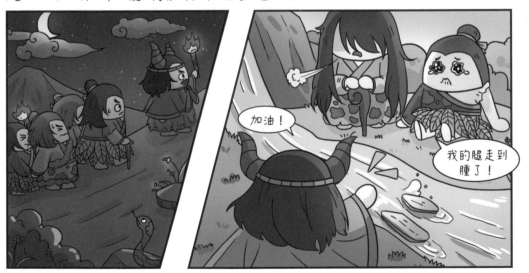

加油！

我的腿走到腫了！

炎帝見百姓經常忍受飢餓，決定帶領一部分臣民外出尋找辦法。他們走啊走，也不知道走了多久，腿都走到腫起來了。

　　有ㄧ一天ㄊㄧㄢ，　他ㄊㄚ們ㄇㄣ走ㄗㄡ到ㄉㄠ了ㄌㄜ一ㄧ處ㄔㄨ陰ㄧㄣ森ㄙㄣ恐ㄎㄨㄥ怖ㄅㄨ的ㄉㄜ峽ㄒㄧㄚ谷ㄍㄨˇ。　突ㄊㄨ然ㄖㄢ，　一ㄧ群ㄑㄩㄣ豺ㄔㄞ狼ㄌㄤ虎ㄏㄨˇ豹ㄅㄠ包ㄅㄠ圍ㄨㄟ了ㄌㄜ他ㄊㄚ們ㄇㄣ。　炎ㄧㄢ帝ㄉㄧ拿ㄋㄚ起ㄑㄧˇ神ㄕㄣ鞭ㄅㄧㄢ和ㄏㄜ臣ㄔㄣ民ㄇㄧㄣ們ㄇㄣ奮ㄈㄣ戰ㄓㄢ了ㄌㄜ七ㄑㄧ天ㄊㄧㄢ七ㄑㄧ夜ㄧㄝ才ㄘㄞ把ㄅㄚˇ野ㄧㄝˇ獸ㄕㄡ趕ㄍㄢˇ走ㄗㄡˇ。

　　大ㄉㄚ家ㄐㄧㄚ繼ㄐㄧ續ㄒㄩ走ㄗㄡˇ。　這ㄓㄜ天ㄊㄧㄢ，　眾ㄓㄨㄥ人ㄖㄣ來ㄌㄞ到ㄉㄠ一ㄧ座ㄗㄨㄛ大ㄉㄚ山ㄕㄢ腳ㄐㄧㄠˇ下ㄒㄧㄚˋ。　這ㄓㄜ座ㄗㄨㄛ山ㄕㄢ高ㄍㄠ聳ㄙㄨㄥˇ入ㄖㄨ雲ㄩㄣ，　四ㄙ面ㄇㄧㄢˋ如ㄖㄨ刀ㄉㄠ切ㄑㄧㄝ般ㄅㄢ光ㄍㄨㄤ滑ㄏㄨㄚ，　沒ㄇㄟˊ有ㄧㄡˇ登ㄉㄥ天ㄊㄧㄢ的ㄉㄜ梯ㄊㄧ子ㄗ根ㄍㄣ本ㄅㄣˇ爬ㄆㄚˊ不ㄅㄨˊ上ㄕㄤˋ去ㄑㄩˋ。

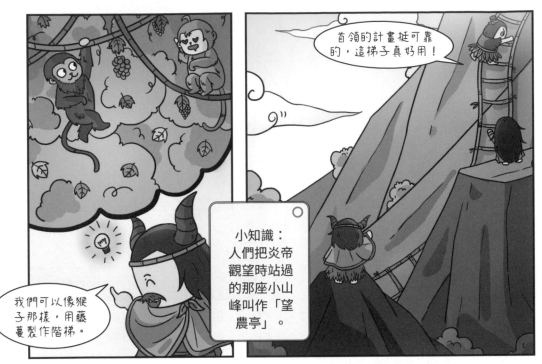

大家坐在地上休息時，炎帝則站在一個小山坡上四處觀望。他看到有幾隻金絲猴在山間順藤跳躍。「有了！」他靈機一動，想出了好主意，順利翻越了高山。

每到一處，炎帝都會親自嘗百草，並把能吃的草、能治病的草、有毒的草都記錄下來。某次，他嘗到毒草差點死掉，好在最後關頭他找到解藥自救。

15

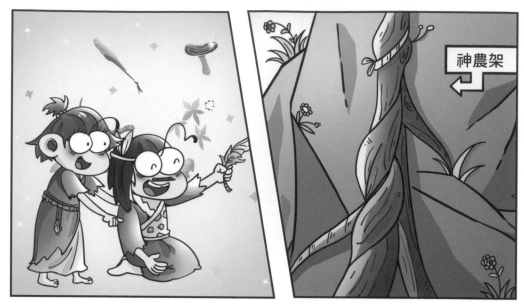

神農架

炎<sub>ぇ</sub>帝<sub>ぅ</sub>終<sub>ぇ</sub>於<sub>ぅ</sub>找<sub>ぇ</sub>到<sub>ぅ</sub>足<sub>ぇ</sub>以<sub>ぅ</sub>讓<sub>ぇ</sub>人<sub>ぅ</sub>們<sub>ぅ</sub>充<sub>ぇ</sub>飢<sub>ぅ</sub>的<sub>ぇ</sub>糧<sub>ぅ</sub>食<sub>ぅ</sub>和<sub>ぇ</sub>能<sub>ぅ</sub>夠<sub>ぇ</sub>治<sub>ぅ</sub>病<sub>ぅ</sub>的<sub>ぇ</sub>草<sub>ぅ</sub>藥<sub>ぅ</sub>。 他<sub>ぇ</sub>把<sub>ぅ</sub>種<sub>ぇ</sub>子<sub>ぅ</sub>帶<sub>ぅ</sub>回<sub>ぇ</sub>部<sub>ぅ</sub>落<sub>ぇ</sub>教<sub>ぅ</sub>人<sub>ぅ</sub>們<sub>ぅ</sub>種<sub>ぇ</sub>植<sub>ぅ</sub>五<sub>ぇ</sub>穀<sub>ぅ</sub>，還<sub>ぇ</sub>教<sub>ぅ</sub>人<sub>ぅ</sub>們<sub>ぅ</sub>用<sub>ぅ</sub>草<sub>ぇ</sub>藥<sub>ぅ</sub>治<sub>ぅ</sub>病<sub>ぅ</sub>。 他<sub>ぇ</sub>們<sub>ぅ</sub>搭<sub>ぅ</sub>建<sub>ぇ</sub>的<sub>ぇ</sub>藤<sub>ぅ</sub>蔓<sub>ぅ</sub>階<sub>ぇ</sub>梯<sub>ぅ</sub>落<sub>ぇ</sub>地<sub>ぅ</sub>生<sub>ぇ</sub>了<sub>ぅ</sub>根<sub>ぅ</sub>，人<sub>ぅ</sub>們<sub>ぅ</sub>稱<sub>ぇ</sub>其<sub>ぅ</sub>為<sub>ぇ</sub>「神<sub>ぅ</sub>農<sub>ぇ</sub>架<sub>ぅ</sub>」。

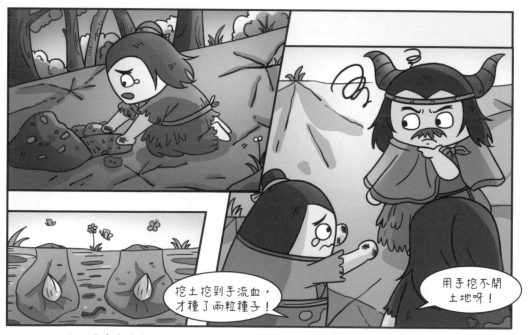

挖土挖到手流血，才種了兩粒種子！

用手挖不開土地呀！

人<sub>ぅ</sub>們<sub>ぅ</sub>興<sub>ぇ</sub>匆<sub>ぅ</sub>匆<sub>ぅ</sub>地<sub>ぅ</sub>領<sub>ぇ</sub>取<sub>ぅ</sub>了<sub>ぅ</sub>種<sub>ぇ</sub>子<sub>ぅ</sub>，卻<sub>ぇ</sub>發<sub>ぅ</sub>現<sub>ぇ</sub>土<sub>ぇ</sub>地<sub>ぅ</sub>硬<sub>ぇ</sub>邦<sub>ぅ</sub>邦<sub>ぅ</sub>的<sub>ぇ</sub>。 才<sub>ぅ</sub>種<sub>ぇ</sub>下<sub>ぅ</sub>幾<sub>ぇ</sub>粒<sub>ぅ</sub>，人<sub>ぅ</sub>們<sub>ぅ</sub>的<sub>ぇ</sub>雙<sub>ぇ</sub>手<sub>ぅ</sub>就<sub>ぇ</sub>因<sub>ぅ</sub>為<sub>ぇ</sub>挖<sub>ぇ</sub>土<sub>ぇ</sub>磨<sub>ぅ</sub>出<sub>ぇ</sub>了<sub>ぅ</sub>血<sub>ぇ</sub>。 他<sub>ぇ</sub>們<sub>ぅ</sub>紛<sub>ぅ</sub>紛<sub>ぅ</sub>找<sub>ぇ</sub>炎<sub>ぅ</sub>帝<sub>ぅ</sub>商<sub>ぇ</sub>量<sub>ぅ</sub>辦<sub>ぇ</sub>法<sub>ぅ</sub>。

炎帝看著族民們的雙手，心疼不已。他來到河邊散心，看到一個男人用木棍撬開一塊大石頭，抓住了石頭底下的一隻螃蟹。炎帝想了想，有了好辦法。

一隻機靈的螃蟹從男人手中逃脫，在泥土中橫行幾步，很快就把泥土鑿開可以棲身的小洞。炎帝看著手中的木棍，欣喜不已，想像著將木棍的底端做成鉗子形狀，刨土不就容易多了嘛。

炎帝試做了幾次，木棍都無法形成令人滿意的弧度。傍晚，他伸了伸痠疼的腰，突然看見一名婦女正在生火。溼木棍在高溫中被烤到彎曲。哎呀，這不正是他要的弧度嗎！他激動地跑去借了火和木棍，做出人類第一件農具「耒耜」。

炎ç帝å¢ä¸ä¸é¼ééä½æ°£å¡ï¼é¸éåºç¼æ¬ææ¡æ¡äºå¾å¤è¾²å¾å¡·ãä»æ¯è§§å¯åå¦ªå£°ï¼æä«å°å°äººæ¬åæ¬æ¥æåçâ¡·ãä»æ¥æ¡ä¾ééé
è±¬å¤é£¼å¿é¤é¤å¨åå£é¡ï¼æææ°æ©åä¹ä¸å¸å¿èèé¤èµ·å¡·äºçïç

åä¹¹é¡çééé·éäºä¼´åè«éçª€ç·é³èï¼äººå æå¦æ¡ä¸ä¸å¿å¦å¨å°å°
é¡èµ°åèæ¢ç©èè©Ÿç³çæçï¼å–Šè©èï¼ãå¯éæ»ï¼è—é·é·ã æé·
é–“å¡é ä¹å¾ä¸åç¡¿ï¼äººä»¬å§è¿½å£•æ¸ï¼æå€Šè©Ÿè»å¨æ¨¹ä¸Šï¼åè¨
æ¨¹ä¸Šåäï¼ãè‰æ»ï¼è—é·é·ã

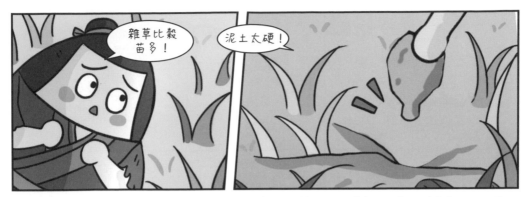

眼ず睜之睜之看ず著さ土さ裡之的さ雜ず草さ越以來ず越い多さ， 穀さ苗是都ヌ不よ長を
了さ， 炎三帝さ只型好な帶な領型大を家は一一起へ除な草さ。 地さ被さ曬な乾な了さ，
除な起へ草さ來ず很な是が費へ力で。

有ヌ個さ人さ拿ず起へ一一塊系又ヌ平を又ヌ鋒な利さ的さ石が塊系， 朝さ地さ上さ一一
挖ず， 竟型挖ず出ず了さ幾型株型雜ず草さ。 炎三帝さ見型了さ， 就型用よ繩そ子が將型
石が塊系和を木さ棒な綁な在ず一一起へ， 這さ就型是が鋤さ頭を的さ雛さ形型。

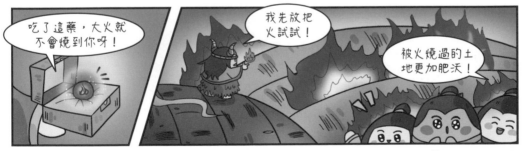

一一位さ 「赤さ松さ子が」 的さ神な人さ送さ給さ炎三帝さ一一種を 「不よ怕を火系
燒な」 的さ藥い。 炎三帝さ吃れ了さ， 用よ 「火系耕さ （用よ火系燒な） 」 幫な
助さ人さ們さ開な墾さ荒さ地さ。 後さ來ず， 炎三帝さ還な發な明さ保ら存さ食が物が的さ
陶な器へ， 制型定さ交さ換系物が品さ的さ規系則さ， 創な設さ集型市が。 在ず炎三帝さ
的さ帶な領型下て， 人さ們さ的さ生さ活さ越以來ず越以幸て福を。

## 火神祝融

燧人氏發明鑽木取火卻不是火神。
火神的名字叫「祝融」。那麼，祝融為
什麼會被稱為「火神」呢？

祝ㄓㄨˋ融ㄖㄨㄥˊ是ㄕˋ部ㄅㄨˋ落ㄌㄨㄛˋ首ㄕㄡˇ領ㄌㄧㄥˇ的ㄉㄜ˙兒ㄦˊ子ㄗ˙，他ㄊㄚ有ㄧㄡˇ著ㄓㄜ˙人ㄖㄣˊ的ㄉㄜ˙面ㄇㄧㄢˋ孔ㄎㄨㄥˇ，野ㄧㄝˇ獸ㄕㄡˋ的ㄉㄜ˙身ㄕㄣ體ㄊㄧˇ，出ㄔㄨ行ㄒㄧㄥˊ時ㄕˊ駕ㄐㄧㄚˋ駛ㄕˇ著ㄓㄜ˙兩ㄌㄧㄤˇ條ㄊㄧㄠˊ巨ㄐㄩˋ龍ㄌㄨㄥˊ。

有ㄧㄡˇ一ㄧ次ㄘˋ，祝ㄓㄨˋ融ㄖㄨㄥˊ跟ㄍㄣ著ㄓㄜ˙部ㄅㄨˋ落ㄌㄨㄛˋ遷ㄑㄧㄢ徙ㄒㄧˇ。途ㄊㄨˊ中ㄓㄨㄥ，突ㄊㄨˊ然ㄖㄢˊ遇ㄩˋ到ㄉㄠˋ一ㄧ場ㄔㄤˇ暴ㄅㄠˋ雨ㄩˇ，大ㄉㄚˋ家ㄐㄧㄚ隨ㄙㄨㄟˊ身ㄕㄣ攜ㄒㄧ帶ㄉㄞˋ的ㄉㄜ˙火ㄏㄨㄛˇ種ㄓㄨㄥˇ被ㄅㄟˋ雨ㄩˇ水ㄕㄨㄟˇ澆ㄐㄧㄠ熄ㄒㄧ了ㄌㄜ˙。

大ㄉㄚˋ雨ㄩˇ不ㄅㄨˋ停ㄊㄧㄥˊ，人ㄖㄣˊ們ㄇㄣ˙因ㄧㄣ失ㄕ去ㄑㄩˋ火ㄏㄨㄛˇ種ㄓㄨㄥˇ而ㄦˊ無ㄨˊ法ㄈㄚˇ取ㄑㄩˇ暖ㄋㄨㄢˇ。祝ㄓㄨˋ融ㄖㄨㄥˊ試ㄕˋ了ㄌㄜ˙幾ㄐㄧˇ次ㄘˋ鑽ㄗㄨㄢ木ㄇㄨˋ取ㄑㄩˇ火ㄏㄨㄛˇ的ㄉㄜ˙方ㄈㄤ法ㄈㄚˇ都ㄉㄡ不ㄅㄨˋ行ㄒㄧㄥˊ，一ㄧ氣ㄑㄧˋ之ㄓ下ㄒㄧㄚˋ，他ㄊㄚ將ㄐㄧㄤ手ㄕㄡˇ裡ㄌㄧˇ的ㄉㄜ˙鑽ㄗㄨㄢˋ頭ㄊㄡˊ狠ㄏㄣˇ狠ㄏㄣˇ扔ㄖㄥ了ㄌㄜ˙出ㄔㄨ去ㄑㄩˋ。沒ㄇㄟˊ想ㄒㄧㄤˇ到ㄉㄠˋ，鑽ㄗㄨㄢˋ頭ㄊㄡˊ撞ㄓㄨㄤˋ擊ㄐㄧˊ在ㄗㄞˋ石ㄕˊ洞ㄉㄨㄥˋ的ㄉㄜ˙岩ㄧㄢˊ壁ㄅㄧˋ上ㄕㄤˋ，濺ㄐㄧㄢˋ起ㄑㄧˇ火ㄏㄨㄛˇ星ㄒㄧㄥ。

　可₹是ˊ，火₹星ㄒㄧㄥ無ㄨˊ法ㄈㄚˇ燃ㄖㄢˊ燒ㄕㄠ起₹來ㄌㄞˊ。祝ㄓㄨˋ融ㄖㄨㄥˊ苦ㄎㄨˇ思ㄙ冥ㄇㄧㄥˊ想ㄒㄧㄤˇ，終ㄓㄨㄥ於ㄩˊ想ㄒㄧㄤˇ到ㄉㄠˋ了ㄌㄜ一ㄧˊ個ㄍㄜˋ好ㄏㄠˇ辦ㄅㄢˋ法ㄈㄚˇ。他ㄊㄚ找ㄓㄠˇ了ㄌㄜ一ㄧˋ些ㄒㄧㄝ乾ㄍㄢ的ㄉㄜ蘆ㄌㄨˊ葦ㄨㄟˇ花ㄏㄨㄚ，然ㄖㄢˊ後ㄏㄡˋ用ㄩㄥˋ兩ㄌㄧㄤˇ塊ㄎㄨㄞˋ石ㄕˊ頭ㄊㄡˊ在ㄗㄞˋ上ㄕㄤˋ方ㄈㄤ敲ㄑㄧㄠ擊ㄐㄧˊ，火₹星ㄒㄧㄥ掉ㄉㄧㄠˋ到ㄉㄠˋ上ㄕㄤˋ面ㄇㄧㄢˋ，蘆ㄌㄨˊ葦ㄨㄟˇ花ㄏㄨㄚ立ㄌㄧˋ即ㄐㄧˊ被ㄅㄟˋ點ㄉㄧㄢˇ燃ㄖㄢˊ了ㄌㄜ。

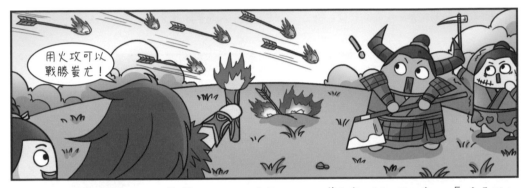

　祝ㄓㄨˋ融ㄖㄨㄥˊ發ㄈㄚ明ㄇㄧㄥˊ了ㄌㄜ「擊ㄐㄧˊ石ㄕˊ取ㄑㄩˇ火₹」，黃ㄏㄨㄤˊ帝ㄉㄧˋ封ㄈㄥ他ㄊㄚ為ㄨㄟˊ「火₹正ㄓㄥˋ官ㄍㄨㄢ」。因ㄧㄣ為ㄨㄟˋ蚩ㄔ尤ㄧㄡˊ經ㄐㄧㄥ常ㄔㄤˊ率ㄕㄨㄞˋ領ㄌㄧㄥˇ部ㄅㄨˋ落ㄌㄨㄛˋ侵ㄑㄧㄣ犯ㄈㄢˋ中ㄓㄨㄥ原ㄩㄢˊ，所ㄙㄨㄛˇ以ㄧˇ祝ㄓㄨˋ融ㄖㄨㄥˊ奉ㄈㄥˋ黃ㄏㄨㄤˊ帝ㄉㄧˋ之ㄓ命ㄇㄧㄥˋ前ㄑㄧㄢˊ去ㄑㄩˋ討ㄊㄠˇ伐ㄈㄚˊ。祝ㄓㄨˋ融ㄖㄨㄥˊ採ㄘㄞˇ火₹攻ㄍㄨㄥ之ㄓ計ㄐㄧˋ大ㄉㄚˋ敗ㄅㄞˋ蚩ㄔ尤ㄧㄡˊ。

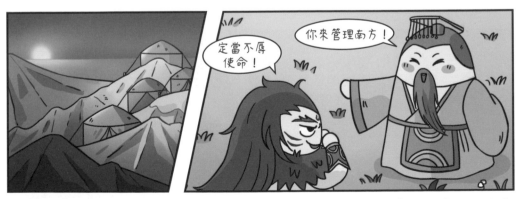

　黃ㄏㄨㄤˊ帝ㄉㄧˋ的ㄉㄜ部ㄅㄨˋ隊ㄉㄨㄟˋ駐ㄓㄨˋ紮ㄓㄚ在ㄗㄞˋ衡ㄏㄥˊ山ㄕㄢ上ㄕㄤˋ，他ㄊㄚ登ㄉㄥ上ㄕㄤˋ最ㄗㄨㄟˋ高ㄍㄠ峰ㄈㄥ，接ㄐㄧㄝ受ㄕㄡˋ部ㄅㄨˋ落ㄌㄨㄛˋ的ㄉㄜ朝ㄔㄠˊ拜ㄅㄞˋ。黃ㄏㄨㄤˊ帝ㄉㄧˋ任ㄖㄣˋ命ㄇㄧㄥˋ火₹正ㄓㄥˋ官ㄍㄨㄢ祝ㄓㄨˋ融ㄖㄨㄥˊ掌ㄓㄤˇ管ㄍㄨㄢˇ南ㄋㄢˊ嶽ㄩㄝˋ衡ㄏㄥˊ山ㄕㄢ，駐ㄓㄨˋ守ㄕㄡˇ南ㄋㄢˊ方ㄈㄤ。

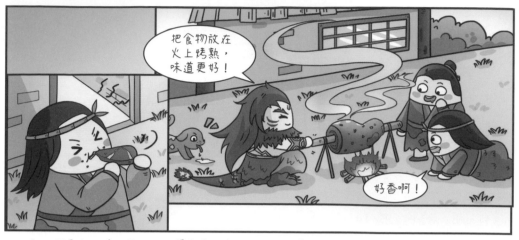

祝ㄓㄨˋ融ㄖㄨㄥˊ住ㄓㄨˋ在ㄗㄞˋ衡ㄏㄥˊ山ㄕㄢ最ㄗㄨㄟˋ高ㄍㄠ處ㄔㄨˋ，經ㄐㄧㄥ常ㄔㄤˊ巡ㄒㄩㄣˊ視ㄕˋ各ㄍㄜˋ方ㄈㄤ百ㄅㄞˇ姓ㄒㄧㄥˋ。他ㄊㄚ見ㄐㄧㄢˋ百ㄅㄞˇ姓ㄒㄧㄥˋ吃ㄔ著ㄓㄜˊ生ㄕㄥ的ㄉㄜ食ㄕˊ物ㄨˋ，便ㄅㄧㄢˋ教ㄐㄧㄠ人ㄖㄣˊ們ㄇㄣ生ㄕㄥ火ㄏㄨㄛˇ做ㄗㄨㄛˋ熟ㄕㄡˊ食ㄕˊ。

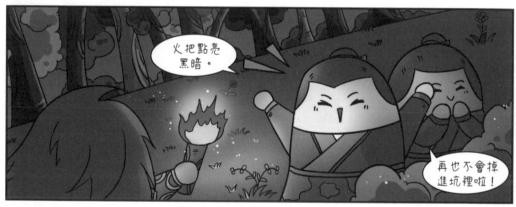

祝ㄓㄨˋ融ㄖㄨㄥˊ看ㄎㄢˋ到ㄉㄠˋ有ㄧㄡˇ人ㄖㄣˊ走ㄗㄡˇ夜ㄧㄝˋ路ㄌㄨˋ，就ㄐㄧㄡˋ教ㄐㄧㄠ他ㄊㄚ們ㄇㄣ用ㄩㄥˋ火ㄏㄨㄛˇ把ㄅㄚˇ照ㄓㄠˋ明ㄇㄧㄥˊ。

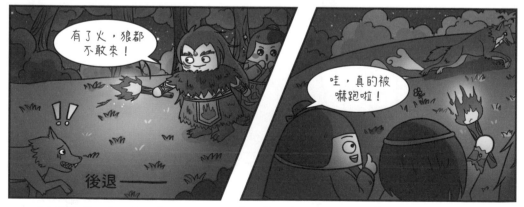

山ㄕㄢ間ㄐㄧㄢ常ㄔㄤˊ有ㄧㄡˇ野ㄧㄝˇ獸ㄕㄡˋ，祝ㄓㄨˋ融ㄖㄨㄥˊ就ㄐㄧㄡˋ教ㄐㄧㄠ人ㄖㄣˊ們ㄇㄣ點ㄉㄧㄢˇ篝ㄍㄡ火ㄏㄨㄛˇ驅ㄑㄩ逐ㄓㄨˊ。

　　五穀豐登的秋收時節，　人們成群結隊地朝拜祝融，　感謝他教導用火，　使他們過著幸福的生活。

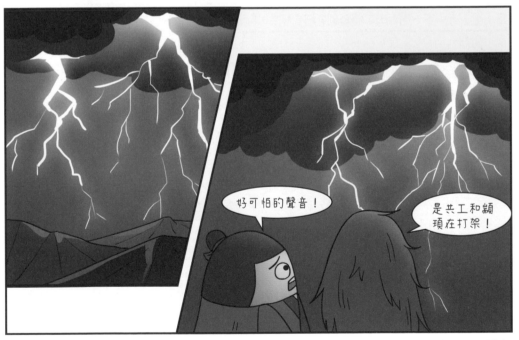

好可怕的聲音！

是共工和顓頊在打架！

　　忽然有一天，　電閃雷鳴，　狂風大作，　從中原傳來了驚天動地的喊殺聲。　人們嚇壞了，　都跑來問祝融是怎麼回事。　祝融告訴人們，　共工和顓頊在爭帝位，　打得很激烈。

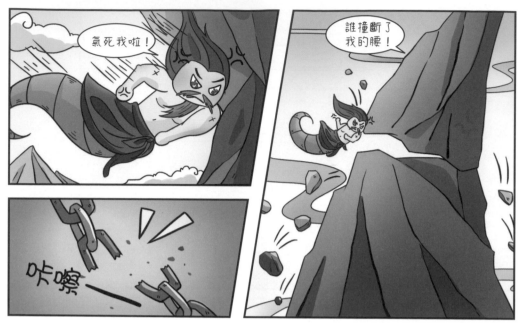

共<sub>ㄍㄨㄥ</sub>工<sub>ㄍㄨㄥ</sub>與<sub>ㄩˇ</sub>顓<sub>ㄓㄨㄢ</sub>頊<sub>ㄒㄩˋ</sub>打<sub>ㄉㄚˇ</sub>了<sub>ㄌㄜ</sub>很<sub>ㄏㄣˇ</sub>久<sub>ㄐㄧㄡˇ</sub>，依-然<sub>ㄖㄢˊ</sub>不<sub>ㄅㄨˋ</sub>分<sub>ㄈㄣ</sub>勝<sub>ㄕㄥ</sub>負<sub>ㄈㄨˋ</sub>。共<sub>ㄍㄨㄥ</sub>工<sub>ㄍㄨㄥ</sub>一<sub>ㄧ</sub>氣<sub>ㄑㄧˋ</sub>之<sub>ㄓ</sub>下<sub>ㄒㄧㄚˋ</sub>，撞<sub>ㄓㄨㄤˋ</sub>上<sub>ㄕㄤˋ</sub>支<sub>ㄓ</sub>撐<sub>ㄔㄥ</sub>天<sub>ㄊㄧㄢ</sub>地<sub>ㄉㄧˋ</sub>的<sub>ㄉㄜ</sub>不<sub>ㄅㄨˋ</sub>周<sub>ㄓㄡ</sub>山<sub>ㄕㄢ</sub>。只<sub>ㄓˇ</sub>聽<sub>ㄊㄧㄥ</sub>轟<sub>ㄏㄨㄥ</sub>隆<sub>ㄌㄨㄥˊ</sub>一<sub>ㄧ</sub>聲<sub>ㄕㄥ</sub>巨<sub>ㄐㄩˋ</sub>響<sub>ㄒㄧㄤˇ</sub>，不<sub>ㄅㄨˋ</sub>周<sub>ㄓㄡ</sub>山<sub>ㄕㄢ</sub>頃<sub>ㄑㄧㄥˇ</sub>刻<sub>ㄎㄜˋ</sub>坍<sub>ㄊㄢ</sub>塌<sub>ㄊㄚ</sub>，繫<sub>ㄐㄧˋ</sub>著<sub>ㄓㄜ</sub>大<sub>ㄉㄚˋ</sub>地<sub>ㄉㄧˋ</sub>的<sub>ㄉㄜ</sub>繩<sub>ㄕㄥˊ</sub>索<sub>ㄙㄨㄛˇ</sub>斷<sub>ㄉㄨㄢˋ</sub>裂<sub>ㄌㄧㄝˋ</sub>。

天<sub>ㄊㄧㄢ</sub>空<sub>ㄎㄨㄥ</sub>開<sub>ㄎㄞ</sub>始<sub>ㄕˇ</sub>向<sub>ㄒㄧㄤˋ</sub>西<sub>ㄒㄧ</sub>北<sub>ㄅㄟˇ</sub>傾<sub>ㄑㄧㄥ</sub>斜<sub>ㄒㄧㄝˊ</sub>，日<sub>ㄖˋ</sub>月<sub>ㄩㄝˋ</sub>星<sub>ㄒㄧㄥ</sub>辰<sub>ㄔㄣˊ</sub>落<sub>ㄌㄨㄛˋ</sub>往<sub>ㄨㄤˇ</sub>西<sub>ㄒㄧ</sub>北<sub>ㄅㄟˇ</sub>方<sub>ㄈㄤ</sub>，大<sub>ㄉㄚˋ</sub>地<sub>ㄉㄧˋ</sub>傾<sub>ㄑㄧㄥ</sub>向<sub>ㄒㄧㄤˋ</sub>東<sub>ㄉㄨㄥ</sub>南<sub>ㄋㄢˊ</sub>方<sub>ㄈㄤ</sub>，江<sub>ㄐㄧㄤ</sub>河<sub>ㄏㄜˊ</sub>湖<sub>ㄏㄨˊ</sub>泊<sub>ㄅㄛˊ</sub>也<sub>ㄧㄝˇ</sub>流<sub>ㄌㄧㄡˊ</sub>向<sub>ㄒㄧㄤˋ</sub>東<sub>ㄉㄨㄥ</sub>南<sub>ㄋㄢˊ</sub>方<sub>ㄈㄤ</sub>。衡<sub>ㄏㄥˊ</sub>山<sub>ㄕㄢ</sub>的<sub>ㄉㄜ</sub>天<sub>ㄊㄧㄢ</sub>在<sub>ㄗㄞˋ</sub>向<sub>ㄒㄧㄤˋ</sub>下<sub>ㄒㄧㄚˋ</sub>墜<sub>ㄓㄨㄟˋ</sub>，地<sub>ㄉㄧˋ</sub>也<sub>ㄧㄝˇ</sub>在<sub>ㄗㄞˋ</sub>震<sub>ㄓㄣˋ</sub>動<sub>ㄉㄨㄥˋ</sub>。

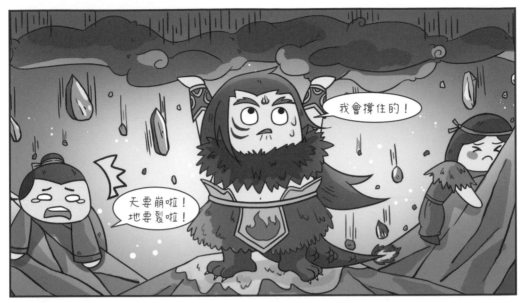

百姓們有的抱著樹木，有的攀著岩石，絕望地哭泣著。眼看衡山的天要塌了，祝融使出所有的力氣才支撐著天，保住了衡山的一切。

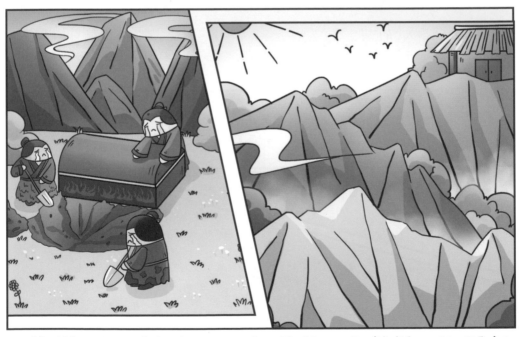

據說，祝融在衡山上生活了一百多年。祝融去世後，人們把他埋在衡山的山峰上，將其命名為「赤帝峰」。祝融的住處則被稱作「祝融峰」。

## 刑天的怒火

炎帝戰敗後，一心帶領百姓耕種，無心參與權力鬥爭，但他的部下卻不甘心。蚩尤發動戰爭後，勇猛無畏的刑天也加入了……

刑天是炎帝的大臣，熱愛音樂，常為炎帝創作樂曲。春天，刑天的歌讚美農耕；

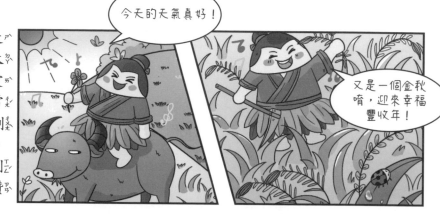

夏天，刑天的歌讚美花朵；秋天，刑天的歌讚美豐收；冬天，刑天的歌讚美白雪。

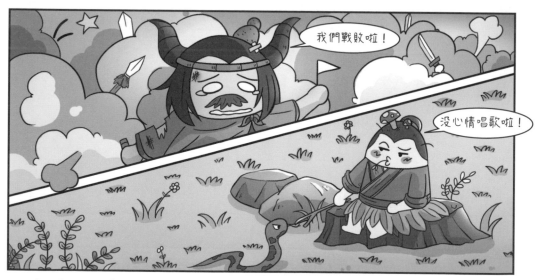

炎帝與黃帝為了爭奪中原的統治權，展開了激烈的戰爭。黃帝取得了勝利，炎帝退居南方。從此，刑天不再每日歡歌笑語。

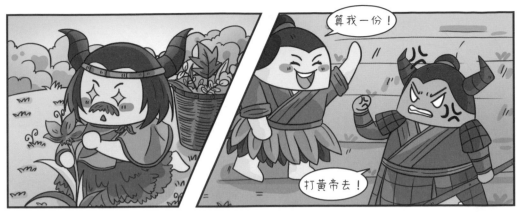

遠ᵘⁿ離²了ˡᵉ戰ᵗʰⁿ場ᵗˢ， 炎ⁱᵃⁿ帝ⁱ倒ᵗ也ⁱˢ過ᵏ得ⁱ快ⁿ活ʰᵘ。 他ᵗ熱ⁱᵉ衷ᵗ於ⁱ教ᵗᵗ
百ᵗ姓ⁿ播ᵗ種ᵗᵗ和ⁿ辨ᵗ識ⁱ草ᵗ藥ⁱ。 刑ⁱⁿ天ᵗⁿ認ⁱ為ⁱ， 跟ⁿ著ᵗ這ᵗˢ樣ⁱ的ᵗ炎ⁱ
帝ⁱ沒ⁿ有ⁱ作ᵗ為ⁱ。 因ⁱ此ᵗ， 聽ᵗ說ᵗ蚩ᵗ尤ⁱ要ⁱ找ᵗᵗ黄ⁿ帝ⁱ報ᵗ仇ᵗ時ⁱ，
他ᵗ立ⁱ即ⁱ加ⁱ入ⁿ了ˡᵉ。

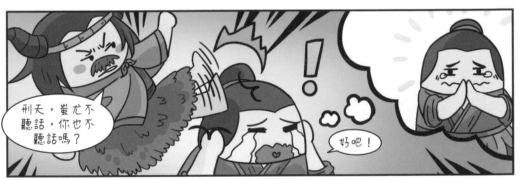

炎ⁱᵃⁿ帝ⁱ聽ᵗ說ᵗ後ʰᵗ， 苦ⁿ口ᵗ婆ⁿ心ⁱⁿ地ⁱ勸ⁿ說ᵗ刑ⁱⁿ天ᵗⁿ不ⁿ要ⁱ參ᵗ戰ᵗ。
刑ⁱⁿ天ᵗⁿ只ⁱ好ʰᵗ放ᵗ棄ⁱ上ᵗ前ⁱ線ⁱ的ᵗ想ⁱ法ᵗ。 不ⁿ過ᵏ， 他ᵗ每ⁱ天ᵗ都ᵗ在ᵗ
等ⁿ待ᵗ蚩ᵗ尤ⁱ凱ⁿ旋ⁿ的ᵗ消ⁱ息ⁱ。

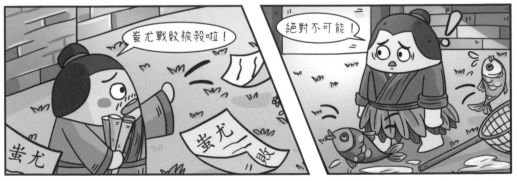

蚩ᵗ尤ⁱ戰ᵗ敗ᵗ的ᵗ消ⁱ息ⁱ傳ⁿ到ᵗ了ˡᵉ炎ⁱᵃⁿ帝ⁱ的ᵗ部ⁿ落ᵗ。 打ᵗ魚ⁱ回ʰⁿ來ⁿ
的ᵗ刑ⁱⁿ天ᵗⁿ聽ᵗ說ᵗ後ʰᵗ， 呆ⁿ若ᵗ木ⁿ雞ⁱ， 難ⁿ以ⁱ置ⁱ信ⁱ。

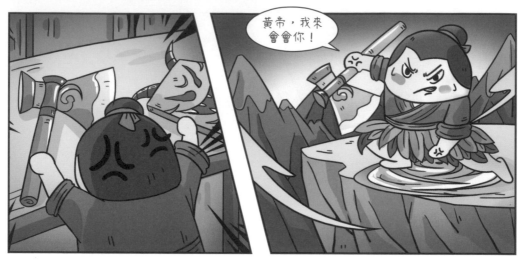

　　刑<sub>T一ム</sub>天<sub>ㄊㄧㄢ</sub>再<sub>ㄗㄞ</sub>也<sub>ㄧㄝ</sub>按<sub>ㄢ</sub>捺<sub>ㄋㄚ</sub>不<sub>ㄅㄨ</sub>住<sub>ㄓㄨ</sub>心<sub>Tㄧㄣ</sub>中<sub>ㄓㄨㄥ</sub>的<sub>ㄉㄜ</sub>怒<sub>ㄋㄨ</sub>火<sub>ㄏㄨㄛ</sub>，　他<sub>ㄊㄚ</sub>帶<sub>ㄉㄞ</sub>著<sub>ㄓㄜ</sub>盾<sub>ㄉㄨㄣ</sub>牌<sub>ㄆㄞ</sub>和<sub>ㄏㄜ</sub>大<sub>ㄉㄚ</sub>斧<sub>ㄈㄨ</sub>，　偷<sub>ㄊㄡ</sub>偷<sub>ㄊㄡ</sub>離<sub>ㄌㄧ</sub>開<sub>ㄎㄞ</sub>南<sub>ㄋㄢ</sub>方<sub>ㄈㄤ</sub>，　單<sub>ㄉㄢ</sub>槍<sub>ㄑㄧㄤ</sub>匹<sub>ㄆㄧ</sub>馬<sub>ㄇㄚ</sub>找<sub>ㄓㄠ</sub>黃<sub>ㄏㄨㄤ</sub>帝<sub>ㄉㄧ</sub>算<sub>ㄙㄨㄢ</sub>帳<sub>ㄓㄤ</sub>去<sub>ㄑㄩ</sub>。

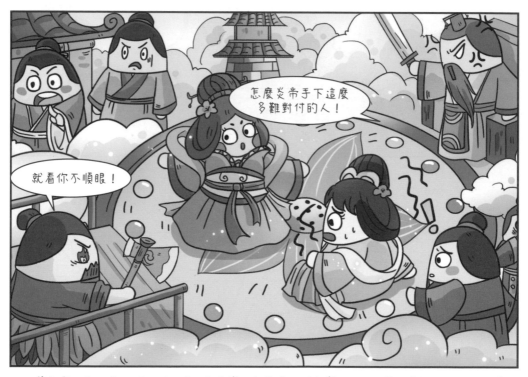

　　黃<sub>ㄏㄨㄤ</sub>帝<sub>ㄉㄧ</sub>和<sub>ㄏㄜ</sub>大<sub>ㄉㄚ</sub>臣<sub>ㄔㄣ</sub>正<sub>ㄓㄥ</sub>在<sub>ㄗㄞ</sub>觀<sub>ㄍㄨㄢ</sub>賞<sub>ㄕㄤ</sub>仙<sub>Tㄧㄢ</sub>女<sub>ㄋㄩ</sub>跳<sub>ㄊㄧㄠ</sub>舞<sub>ㄨ</sub>，　刑<sub>Tㄧㄥ</sub>天<sub>ㄊㄧㄢ</sub>打<sub>ㄉㄚ</sub>倒<sub>ㄉㄠ</sub>了<sub>ㄌㄜ</sub>看<sub>ㄎㄢ</sub>守<sub>ㄕㄡ</sub>的<sub>ㄉㄜ</sub>士<sub>ㄕ</sub>兵<sub>ㄅㄧㄥ</sub>，　張<sub>ㄓㄤ</sub>牙<sub>ㄧㄚ</sub>舞<sub>ㄨ</sub>爪<sub>ㄓㄠ</sub>地<sub>ㄉㄧ</sub>闖<sub>ㄔㄨㄤ</sub>進<sub>ㄐㄧㄣ</sub>來<sub>ㄌㄞ</sub>。　黃<sub>ㄏㄨㄤ</sub>帝<sub>ㄉㄧ</sub>眼<sub>ㄧㄢ</sub>見<sub>ㄐㄧㄢ</sub>是<sub>ㄕ</sub>炎<sub>ㄧㄢ</sub>帝<sub>ㄉㄧ</sub>手<sub>ㄕㄡ</sub>下<sub>Tㄧㄚ</sub>的<sub>ㄉㄜ</sub>刑<sub>Tㄧㄥ</sub>天<sub>ㄊㄧㄢ</sub>，　不<sub>ㄅㄨ</sub>滿<sub>ㄇㄢ</sub>之<sub>ㄓ</sub>情<sub>ㄑㄧㄥ</sub>累<sub>ㄌㄟ</sub>積<sub>ㄐㄧ</sub>到<sub>ㄉㄠ</sub>極<sub>ㄐㄧ</sub>點<sub>ㄉㄧㄢ</sub>，　便<sub>ㄅㄧㄢ</sub>提<sub>ㄊㄧ</sub>劍<sub>ㄐㄧㄢ</sub>與<sub>ㄩ</sub>刑<sub>Tㄧㄥ</sub>天<sub>ㄊㄧㄢ</sub>打<sub>ㄉㄚ</sub>了<sub>ㄌㄜ</sub>起<sub>ㄑㄧ</sub>來<sub>ㄌㄞ</sub>。

　　黃帝與刑天從宮裡頭打到宮外面，從天上打到人間，一直打到了常羊山附近。

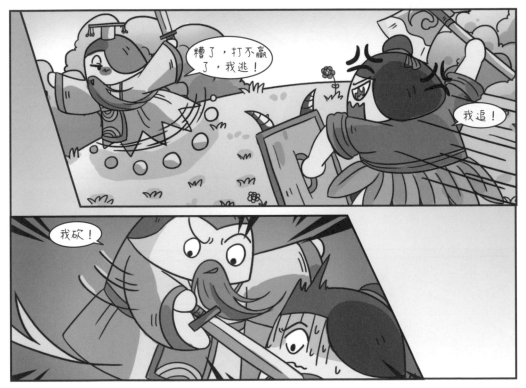

　　黃帝與刑天打得難分勝負。聰明的黃帝故意露出破綻，假裝敗逃，刑天在後面緊追不捨。刑天用盡全力，打算給黃帝致命一擊，誰知黃帝不僅躲了過去，還轉身一劍砍下刑天的頭。

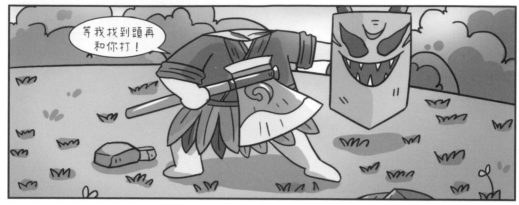

　　刑天的頭不見了，他蹲下來四處亂摸，卻怎麼也找不到。氣急敗壞的刑天胡亂地揮舞著斧頭和盾牌。

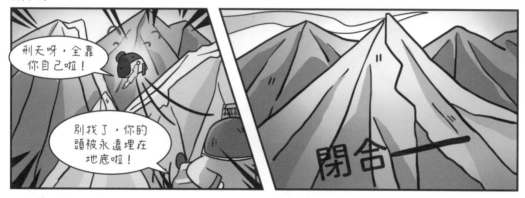

　　黃帝見狀，一劍劈開了常羊山，把刑天的頭踢了進去。頭一落地，劈開的山便一下子合上了。

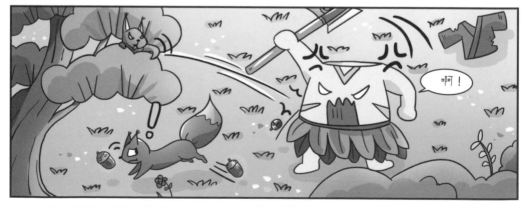

　　刑天氣壞了！這股怒氣竟讓他的雙乳化為一對眼睛，肚臍變成了嘴，整個身軀化成了頭。

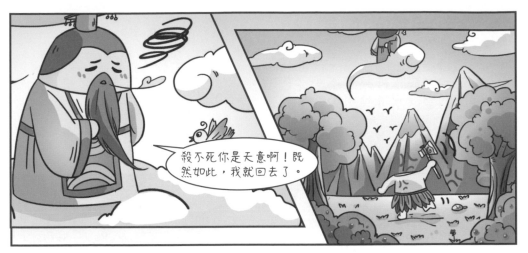

　　黃帝驚呆了，沒想到刑天的頭竟然還可以長出來。黃帝也明白，自己與刑天再鬥下去，也戰勝不了他，只好回到天宮。

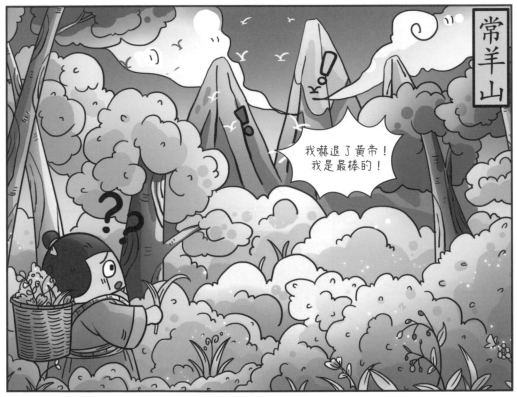

　　變了樣的刑天無法再回到天上，只好定居在常羊山。從此，刑天時常對著天空揮舞他的斧頭，咆哮著對黃帝的不滿。

# 相柳的傳說

顓頊帝是黃帝的後裔。在他統治時期，炎帝的後裔水神共工不服從管理，雙方展開鬥爭。水神共工失敗，部下相柳偷偷來看他……

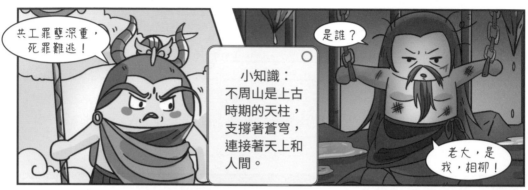

> 共工罪孽深重，死罪難逃！

> 是誰？

> 小知識：
> 不周山是上古時期的天柱，支撐著蒼穹，連接著天上和人間。

> 老大，是我，相柳！

水神共工打不過顓頊帝，憤怒地一頭撞向不周山。這一撞，人間洪水氾濫，東南角的天柱也斷裂，世界差點被毀掉。天神生氣了，下令處死共工。臨死前，臣子相柳偷偷來看他。

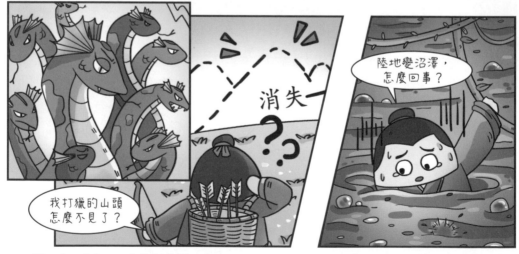

> 陸地變沼澤，怎麼回事？

> 消失

> 我打獵的山頭怎麼不見了？

黑暗中，相柳探出一顆頭，陸續又再探出幾顆頭，原來他是九頭蛇身，這九顆頭能同時在九座山頭吃食物。他不斷吐出毒液，形成水味苦澀的惡臭沼澤。

陷入沼澤的人或動物是相柳的美食。如果仔細看，會發現沼澤深處埋著森森白骨。相柳噴出的水又苦又辣，還含有劇毒。

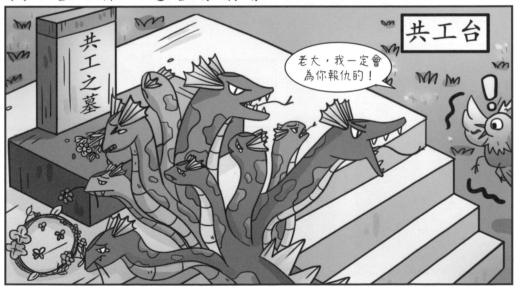

醜陋的相柳對共工十分忠誠。共工死後，被安葬在共工台。相柳在那裡安了家，一直守護著共工的陵墓，周圍不僅沒有野獸敢來侵擾，人們連射箭都不敢射向他所在的北方。

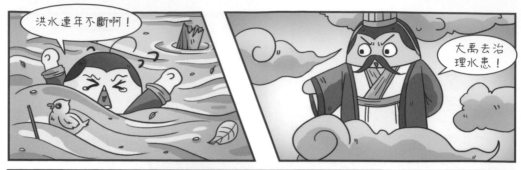

　　不知過了多少年，共工撞斷不周山引發的洪水依然沒有退去，舜帝便派大禹前去治理水患。大禹工作兢兢業業，三次路過家門都沒有進去。

　　大禹總結前人的治水經驗，採取疏導的方式，將洪水引入大海。他遍訪各地，精心測量，繪製工程圖，制定計畫。他帶領人們挖溝引渠，修建堤壩，洪水漸漸平息。

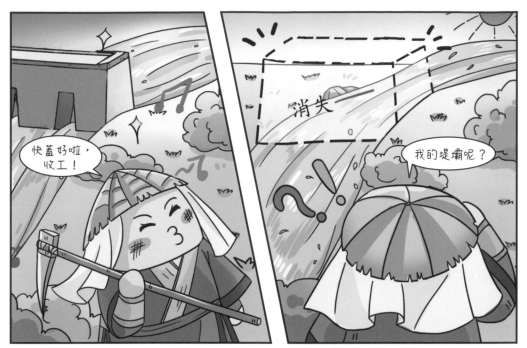

這天，大禹看著即將挖好的溝渠和快建成的堤壩，開心地結束了一天的工作。誰知道第二天一早，大禹來到工地時卻發現河岸邊空空如也。一連幾天，情形都是如此，大禹疑惑極了。

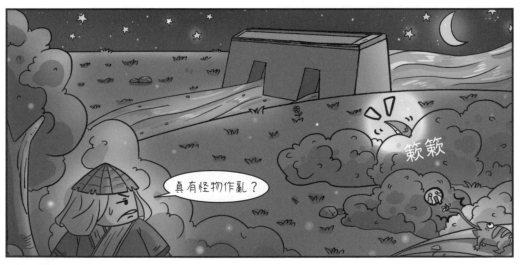

一天傍晚，施工完畢的大禹沒有回家，而是悄悄躲在堤壩後面的小樹林裡。夜幕降臨，蛙聲和蟲鳴混成一首自然交響曲。突然，一切聲音戛然而止，緊接著就聽到草地上傳來一陣簌簌聲。

大ㄉㄚˋ禹ㄩˇ探ㄊㄢ頭ㄊㄡˊ一ㄧ看ㄎㄢˋ，嚇ㄒㄧㄚˋ了ㄌㄜ一ㄧ跳ㄊㄧㄠˋ，這ㄓㄜˋ不ㄅㄨˊ就ㄐㄧㄡˋ是ㄕˋ九ㄐㄧㄡˇ頭ㄊㄡˊ蟒ㄇㄤˇ蛇ㄕㄜˊ相ㄒㄧㄤ柳ㄌㄧㄡˇ嗎ㄇㄚ？相ㄒㄧㄤ柳ㄌㄧㄡˇ用ㄩㄥˋ他ㄊㄚ龐ㄆㄤˊ大ㄉㄚˋ的ㄉㄜ身ㄕㄣ軀ㄑㄩ，沒ㄇㄟˊ幾ㄐㄧˇ下ㄒㄧㄚˋ就ㄐㄧㄡˋ踏ㄊㄚˋ平ㄆㄧㄥˊ溝ㄍㄡ渠ㄑㄩˊ；張ㄓㄤ開ㄎㄞ大ㄉㄚˋ嘴ㄗㄨㄟˇ，一ㄧ口ㄎㄡˇ就ㄐㄧㄡˋ啃ㄎㄣˇ下ㄒㄧㄚˋ堤ㄊㄧˊ壩ㄅㄚˋ，然ㄖㄢˊ後ㄏㄡˋ大ㄉㄚˋ搖ㄧㄠˊ大ㄉㄚˋ擺ㄅㄞˇ地ㄉㄧˋ走ㄗㄡˇ了ㄌㄜ。洪ㄏㄨㄥˊ水ㄕㄨㄟˇ瞬ㄕㄨㄣˋ間ㄐㄧㄢ上ㄕㄤˋ漲ㄓㄤˇ，淹ㄧㄢ沒ㄇㄛˋ了ㄌㄜ低ㄉㄧ矮ㄞˇ的ㄉㄜ田ㄊㄧㄢˊ地ㄉㄧˋ。

第ㄉㄧˋ二ㄦˋ天ㄊㄧㄢ一ㄧ早ㄗㄠˇ，大ㄉㄚˋ禹ㄩˇ向ㄒㄧㄤˋ附ㄈㄨˋ近ㄐㄧㄣˋ的ㄉㄜ村ㄘㄨㄣ民ㄇㄧㄣˊ打ㄉㄚˇ聽ㄊㄧㄥ相ㄒㄧㄤ柳ㄌㄧㄡˇ的ㄉㄜ消ㄒㄧㄠ息ㄒㄧˊ，思ㄙ來ㄌㄞˊ想ㄒㄧㄤˇ去ㄑㄩˋ後ㄏㄡˋ決ㄐㄩㄝˊ定ㄉㄧㄥˋ除ㄔㄨˊ掉ㄉㄧㄠˋ這ㄓㄜˋ個ㄍㄜˋ怪ㄍㄨㄞˋ物ㄨˋ。大ㄉㄚˋ禹ㄩˇ擺ㄅㄞˇ好ㄏㄠˇ祭ㄐㄧˋ神ㄕㄣˊ台ㄊㄞˊ，向ㄒㄧㄤˋ天ㄊㄧㄢ帝ㄉㄧˋ乞ㄑㄧˇ求ㄑㄧㄡˊ力ㄌㄧˋ量ㄌㄧㄤˋ。

大禹根據村民提供的線索，去找尋相柳的巢穴——共工台。他走了好久好久，穿越荊棘密布的叢林，衣服被刮破了，鞋子也磨破了，臉上、身上全是傷痕。他的嘴唇也因為缺水龜裂了。

有一天，大禹來到一處山腳下，這裡散發出的惡臭讓人無法忍受。大禹尋著氣味找到一片巨大的沼澤，幾副白骨靜靜地躺在沼澤中央，看起來十分駭人。四周安靜極了，毫無生命跡象。

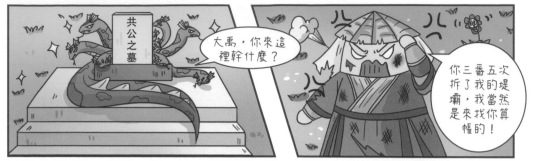

在沼澤的不遠處，矗立著堆砌起來的石台，周圍被打掃得乾乾淨淨。相柳正盤起身子趴在台上休息。聽見腳步聲，他緩緩睜開眼睛。眼見是大禹，一個激靈，九顆頭同時直挺挺地立起。

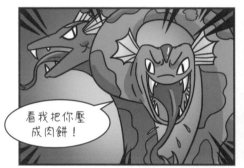

還沒等大禹把話說完，暴怒的相柳就扭動龐大的身體砸過去。大禹身手敏捷，轉身躲過相柳的攻擊。趁相柳轉身的空隙，大禹發動神力，相柳瞬間倒地，再也沒有起來。

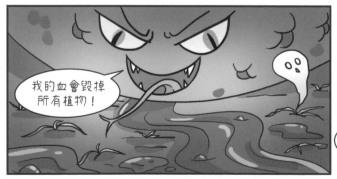

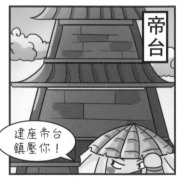

相柳死後，他的靈魂詛咒自己的血流之處寸草不生。果然，被相柳血沾染的土地，植物瞬間被腐蝕。後來，大禹用那些沾血的土建成一座暗紅色的帝台，鎮壓住了相柳的詛咒。

# 崑崙山上的西王母

很久很久以前，崑崙山上住著一位女神「西王母」。她還有一個耳熟能詳的名字——王母娘娘。關於她的傳說可真不少……

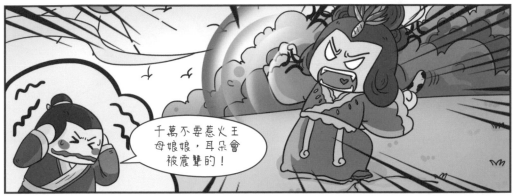

西王母住在崑崙山的玉山之中。她有著人的臉和身體、虎的牙齒、豹的尾巴。西王母一旦生起氣來，咆哮聲能傳得很遠。她不喜歡佩戴首飾，只會偶爾在頭上戴玉制的髮飾。

西王母的工作很繁忙，管理著天下災癘和五種刑法。她會很多法術，也有很多神藥。三青鳥和九尾狐小心翼翼地伺候著她。

西王母樂於助人，幫過很多人，因此，大家都很愛戴她。王宮裡總是人來人往，十分熱鬧。據說，炎帝能夠抵抗火燒的神藥，就是赤松子從西王母這裡求來的。大禹能夠完成治水的任務，也有西王母的暗中相助。

斗轉星移，朝代更迭，轉眼間到了周朝。聽說周穆王喜歡遊山玩水，西王母便派使者邀請他到崑崙山遊玩，還送給他一柄玉斧和一支玉笛。

周穆王非常高興，帶著訪問團浩浩蕩蕩出發。但沒走幾步，周穆王就煩惱了。崑崙山距都城十萬八千里，走過去至少需要一年時間。

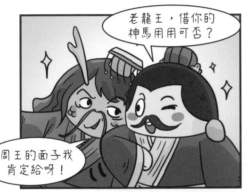
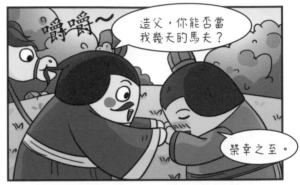

這時，童顏鶴髮的道士迎面走來。周穆王從道士口中得知東海龍王有八匹日行萬里的神馬，名為「造父」的御馬者能駕馭這八匹馬。周穆王借來神馬，請來造父，便高高興興上路了。

造父駕著馬車，拉著周穆王和寵物神犬白耗以及禮物，八天就翻過八座高山，渡過八條大河。

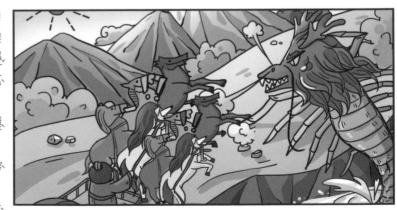

誰知正要駛過第九座山時，卻被一隻怪物攔住去路。這怪物有著龍頭蝦身、一條腿和十隻手。

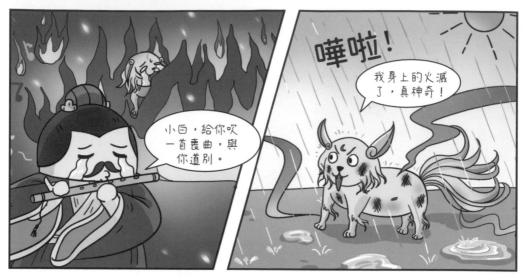

　　周穆王的神犬白耗與怪物展開激烈的廝殺。突然，怪物張開大嘴噴出一條火龍，白耗立刻成了一團大火球。愛犬就要被燒死，周穆王悲傷地吹起西王母送給他的玉笛。奇蹟發生了，晴空中突然下起傾盆大雨，火被澆滅了，白耗也得救了，而那怪物趁機逃跑了。

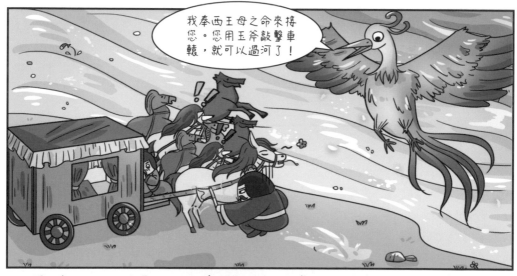

　　周穆王一行人繼續趕路，來到了弱水河邊。這裡水流湍急，一眼望不到邊，周穆王一陣嘆息。這時，從遠處飛來一隻大鳥。眾人疑惑之際，大鳥開口說話了。原來，牠是奉命迎接客人的。牠讓周穆王用玉斧敲擊車轅。

周穆王敲擊車轄，河裡慢慢游來幾千條巨型鱷魚。牠們一條挨著一條，嘴咬著前面鱷魚的尾巴，搭起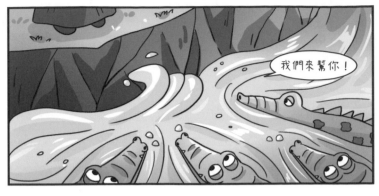了一座「鱷魚浮橋」。造父駕著馬車穿過「鱷魚浮橋」，來到對岸。

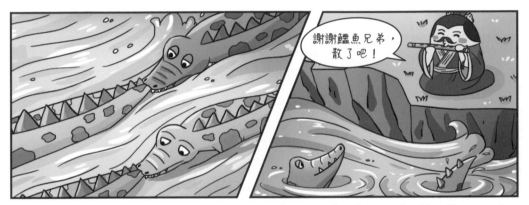

大家已經過了河，可鱷魚們遲遲不肯離開。周穆王擔心鱷魚上岸危害百姓，便又拿起玉笛吹了起來。這下，鱷魚們好像得到了命令，排著隊一一沉入水中。

周穆王終於抵達崑崙山。西王母熱情地迎接招待他，帶著他遊遍了崑崙山。在這裡，周穆王看到了無數奇花異草和珍禽異獸。

看得差不多了，西王母就設宴款待周穆王。菜色真豐富呀，周穆王一邊品嘗著美味佳餚，一邊與西王母講述百姓的故事。

周穆王在崑崙山上小住了一段時間後，就與西王母告別了。回到王宮後，周穆王一有時間就寫信給西王母，派造父送到崑崙山。兩人一直保持著友好的關係。

傳說漢武帝也曾經受到西王母的邀請，還吃了一顆三千年才結一次果的蟠桃。人們還說，牛郎和織女就是被王母娘娘拆散的，這才有了七夕。

## 山神于兒

夫夫山上盛產黃金和名貴草藥，名叫「于兒」的山神長年守護在此……

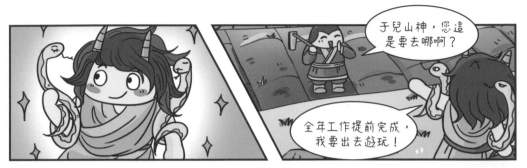

于兒跟普通人長得沒什麼不同，只是他喜歡把兩條蛇纏繞在身上。或許是因為山上的金子太多了，于兒的身上總是金光閃閃。于兒把夫夫山治理得井井有條，閒暇時他便四處遊玩。

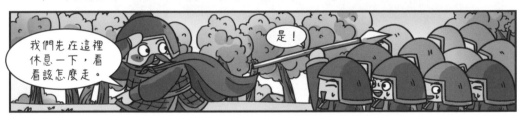

有一次，于兒在河邊遊玩，遇到正要去攻打孤竹國的齊桓公。那時，齊桓公還不是霸主。

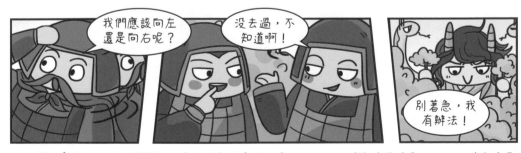

原來，這條河有兩個分支，一條向左，一條向右。偏偏地圖沒有指示出正確方向，齊桓公和眾將士們不知如何是好。于兒見齊桓公氣質不凡，決定幫他一把，命身上的兩條蛇去找魚蝦問路。

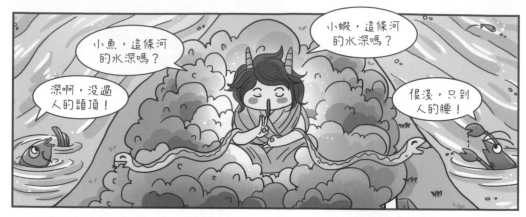

　　兩條蛇從于兒的身上下來，一條去左邊，一條去右邊。很快地，兩條蛇就把探得的消息告訴于兒。原來，兩條河都能夠到達孤竹國，但一條水深、一條水淺。

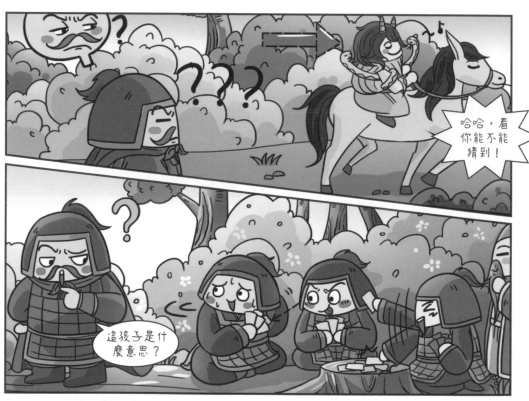

　　于兒趕緊騎馬跑到齊桓公的軍隊面前報信，但他不想直接說出答案，便褪去了右邊的衣袖，笑嘻嘻地從齊桓公身邊走過。齊桓公覺得這孩子有點奇怪。

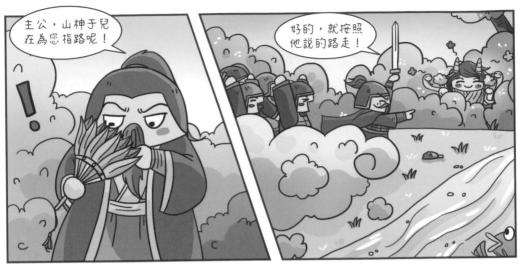

齊桓公的軍師管仲認定于兒是個神仙，這樣的行為就是提示大軍過右邊的河。果然，齊軍順利渡過右邊的河，抵達了孤竹國。

齊桓公見山神都來幫助自己成就大業，頓時信心滿滿，抵達孤竹國後，打了很多勝仗。而孤竹國的人自始至終都沒弄清楚，沒有準確地圖的齊桓公，究竟是如何找到他們的。

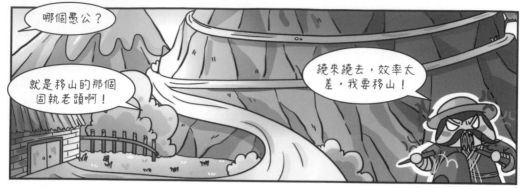

據說，于兒還是愚公的恩人。很久很久以前，太行山和王屋山腳下住著愚公一家人，每次到外面，都要繞過兩座大山，走很遠的路。有一天，愚公實在受不了了，就想把兩座山移開。

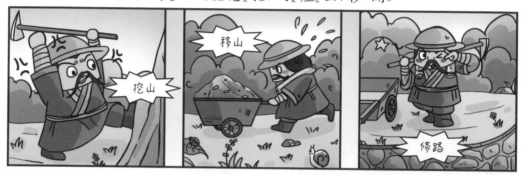

為了移山，愚公制定了了完整的計畫：將從太行山和王屋山挖出的土和石塊運到渤海邊上，打通一條貫穿南北的大路。每思及此，愚公都心情舒暢，彷彿已經走在筆直的大路上。

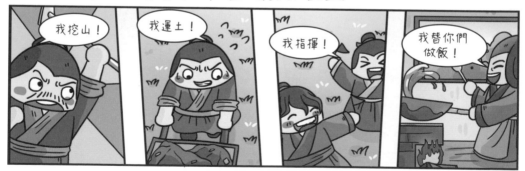

愚公還調動全家人一起參與移山工作，家人聽後都很支持他。愚公把家人分為兩組，一組上山挖土和石塊，一組用土筐將土和石塊裝運到渤海邊上。

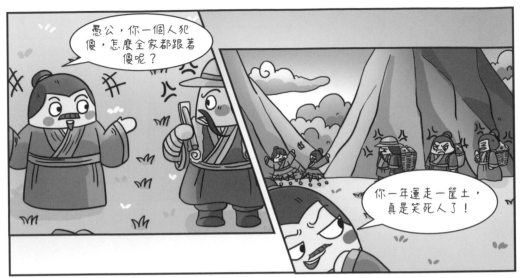

運ゴ土ゴ小ゴ組ゴ要ゴ走ゴ很ゴ遠ゴ的ゴ路ゴ，　才ゴ能ゴ將ゴ土ゴ石ゴ運ゴ到ゴ渤ゴ海ゴ邊ゴ。　他ゴ們ゴ夏ゴ天ゴ出ゴ發ゴ，　冬ゴ天ゴ才ゴ能ゴ回ゴ來ゴ。　河ゴ曲ゴ的ゴ智ゴ叟ゴ見ゴ愚ゴ公ゴ全ゴ家ゴ竟ゴ然ゴ異ゴ想ゴ天ゴ開ゴ，　想ゴ搬ゴ走ゴ兩ゴ座ゴ大ゴ山ゴ，　便ゴ嘲ゴ笑ゴ愚ゴ公ゴ不ゴ自ゴ量ゴ力ゴ。

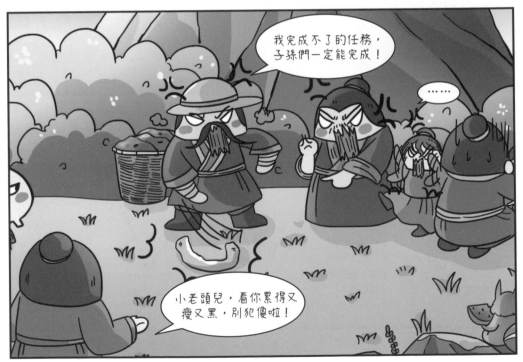

這ゴ天ゴ，　愚ゴ公ゴ坐ゴ在ゴ山ゴ腳ゴ下ゴ休ゴ息ゴ，　智ゴ叟ゴ又ゴ來ゴ嘲ゴ笑ゴ他ゴ了ゴ。　愚ゴ公ゴ告ゴ訴ゴ智ゴ叟ゴ，　他ゴ的ゴ決ゴ心ゴ不ゴ會ゴ改ゴ變ゴ，　即ゴ使ゴ他ゴ死ゴ了ゴ，　還ゴ有ゴ子ゴ孫ゴ後ゴ代ゴ繼ゴ續ゴ移ゴ山ゴ。

　　附近的鄰居聽到愚公的話，都被他的精神所感動，紛紛前來幫忙。

　　有一天，于兒經過這裡，聽說愚公的事，認為愚公非常了不起，決定幫忙。于兒飛向天宮，把愚公移山的故事講給天帝聽。

　　天帝聽後，也被愚公的執著與努力所感動。他派大力神的兩個兒子，輕而易舉地就把王屋山和太行山背走了。從此，愚公一家人和鄉民們再也不用爬山了，道路暢通無阻。

中卷

## 黃帝戰蚩尤

很久以前，有熊國出現了一位英明神武的部落聯盟首領──黃帝。據說，黃帝是中央大帝轉世，本領不凡。他結束了部落之間的連年征戰，為百姓帶來了和平與安定。

中央大帝也叫做「帝江」，有六條腿、兩對翅膀，全身金黃。帝江能同時看清東南西北各個方向，天上人間所有事都瞞不過他，但人們卻看不到他的眼睛和臉龐。

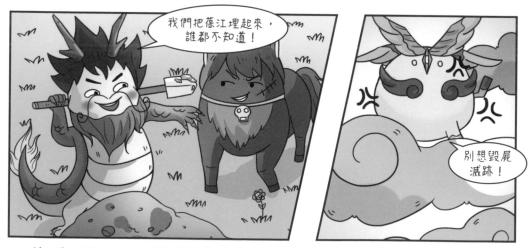

鼓是鍾山之神燭陰的兒子，人面龍身。鼓勾結人面馬身的神害死名叫葆江的神。帝江看清了整個過程，便派天殺星下凡，千里追兇，在瑤崖為葆江報了仇。

相T一傳ㄔˊ帝ㄉㄧ江ㄐㄧ是ㄕ被ㄅㄟ南ㄋㄢ海ㄏㄞ大ㄉㄚ帝ㄉㄧ和ㄏㄜ北ㄅㄟ海ㄏㄞ大ㄉㄚ帝ㄉㄧ害ㄏㄞ死ㄙˇ的ㄉㄜ。 他ㄊㄚ們ㄇㄣ覺ㄐㄩㄝ得ㄉㄜ帝ㄉㄧ江ㄐㄧ沒ㄇㄟ有ㄧㄡˇ眼ㄧㄢˇ、 口ㄎㄡˇ、 鼻ㄅㄧˊ、 耳ㄦˇ十ㄕˊ分ㄈㄣ遺ㄧˊ憾ㄏㄢˋ, 便ㄅㄧㄢˋ給ㄍㄟˇ帝ㄉㄧ江ㄐㄧ打ㄉㄚˇ開ㄎㄞ了ㄌㄜ七ㄑㄧ竅ㄑㄧㄠˋ。 誰ㄕㄟˊ知ㄓ, 帝ㄉㄧ江ㄐㄧ卻ㄑㄩㄝˋ死ㄙˇ了ㄌㄜ。

天ㄊㄧㄢ神ㄕㄣˊ懲ㄔㄥˊ罰ㄈㄚˊ了ㄌㄜ忽ㄏㄨ和ㄏㄜ倏ㄕㄨ, 將ㄐㄧㄤ帝ㄉㄧ江ㄐㄧ投ㄊㄡˊ胎ㄊㄞ到ㄉㄠˋ人ㄖㄣˊ間ㄐㄧㄢ。 有ㄧㄡˇ熊ㄒㄩㄥˊ國ㄍㄨㄛˊ的ㄉㄜ首ㄕㄡˇ領ㄌㄧㄥˇ少ㄕㄠˇ典ㄉㄧㄢˇ和ㄏㄜ妻ㄑㄧ子ㄗˇ附ㄈㄨˋ寶ㄅㄠˇ多ㄉㄨㄛ年ㄋㄧㄢˊ無ㄨˊ子ㄗˇ。 有ㄧㄡˇ一ㄧ天ㄊㄧㄢ, 兩ㄌㄧㄤˇ人ㄖㄣˊ在ㄗㄞˋ田ㄊㄧㄢˊ間ㄐㄧㄢ耕ㄍㄥ種ㄓㄨㄥˋ時ㄕˊ, 天ㄊㄧㄢ空ㄎㄨㄥ突ㄊㄨˊ然ㄖㄢˊ暗ㄢˋ下ㄒㄧㄚˋ來ㄌㄞˊ, 一ㄧ道ㄉㄠˋ青ㄑㄧㄥ光ㄍㄨㄤ劃ㄏㄨㄚˋ破ㄆㄛˋ天ㄊㄧㄢ際ㄐㄧˋ。

二ㄦˋ十ㄕˊ五ㄨˇ個ㄍㄜ月ㄩㄝˋ後ㄏㄡˋ, 附ㄈㄨˋ寶ㄅㄠˇ生ㄕㄥ下ㄒㄧㄚˋ了ㄌㄜ一ㄧ名ㄇㄧㄥˊ男ㄋㄢˊ孩ㄏㄞˊ, 他ㄊㄚ就ㄐㄧㄡˋ是ㄕˋ「黃ㄏㄨㄤˊ帝ㄉㄧ」。 黃ㄏㄨㄤˊ帝ㄉㄧ出ㄔㄨ生ㄕㄥ時ㄕˊ, 周ㄓㄡ圍ㄨㄟˊ彌ㄇㄧˊ漫ㄇㄢˋ著ㄓㄜ紫ㄗˇ氣ㄑㄧˋ, 一ㄧ降ㄐㄧㄤˋ生ㄕㄥ就ㄐㄧㄡˋ會ㄏㄨㄟˋ說ㄕㄨㄛ話ㄏㄨㄚˋ, 非ㄈㄟ常ㄔㄤˊ聰ㄘㄨㄥ明ㄇㄧㄥˊ。

　　黃帝十五歲就被擁戴為軒轅部落首領。他發明了裝有輪子的車，稱其為「軒轅」，因此他又被稱為「軒轅氏」。黃帝有二十五個兒子，少昊、顓頊、帝嚳、唐堯、虞舜，以及夏、商、西周的君主都是他的後裔。

　　黃帝是一個發明家。據說，衣服是他發明的，船和槳是他創造的，打獵和戰鬥的弓箭也是他的構思。

當時，黃帝部落和炎帝部落是最強大的，雙方發生了激烈的戰爭。最終，黃帝戰勝炎帝，各方部落都表示臣服，只有九黎部落首領蚩尤不服。

蚩尤帶著八十一個獸身人語、銅頭鐵額的兄弟，收編山林水澤中的魑魅魍魎，召集驍勇善戰的三苗百姓，向黃帝發起了進攻。蚩尤曾作為炎帝的武將，還曾被黃帝打敗，因此黃帝並未把他放在眼裡。

阪泉之野，蚩尤布下下百里大霧，將黃帝的軍隊打得人仰馬翻。

士兵們深陷霧中，倍感絕望。幸好頭大身子小的風后發明了指南車，帶領殘部衝出大霧。黃帝又派人去找外援。

黃帝的女兒魃奉命前來支援。她身高三尺，身穿青色戰袍，沒有頭髮，眼睛長在頭頂。魃的脾氣非常暴躁，殺傷力巨大。

蚩尤設下了陣法，風伯掀起狂風，雨師狂降暴雨，一時間房屋坍塌無數，樹木被連根拔起。黃帝的手下應龍不敵，被打斷了翅膀。

這時魃一聲尖叫，發出十一道熊熊烈火，阻擋蚩尤的進攻。魃幫助父親反敗為勝，卻因能量消耗過多，再也無力飛回天庭，只能留在人間。她所到之處必會大旱，因此被人們稱為「旱魃」。

一天傍晚，黃帝在泰山頂上思考戰勝蚩尤的辦法。這時，一位人面燕身的仙女翩然而至。原來她是九天玄女，來教黃帝兵法。

黃帝還得到了青鋒劍、夔皮鼓和雷神鼓槌三樣神器。他用雷神鼓槌敲響夔皮鼓，震得蚩尤的軍隊無法握住兵器。他又拿起青鋒劍，將蚩尤八十一個兄弟的頭紛紛砍下。

蚩尤好不容易突出重圍，逃往黎山。黃帝手下猛將窮追不捨，最終用十道鐵索牢牢捆住蚩尤。

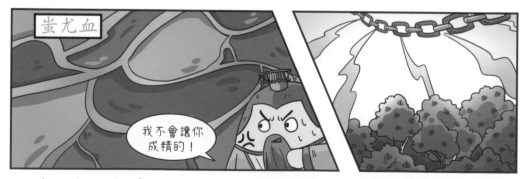

為了防止蚩尤變成妖精害人，黃帝將蚩尤的身體和頭顱分葬兩處。斬首蚩尤處叫作「解」，形成了大片紅色的鹽池，被稱為「蚩尤血」。捆綁蚩尤的鐐銬，後來化作一片鮮紅的楓葉林。

## 夸父與太陽的較量

很久很久以前，夸父山的山腳下有個「夸父國」，夸父族人長年生活在那裡。他們個個身材高大，力量驚人，喜歡挑戰。

哈哈，逮到兩條蛇，來換耳環！

夸父山風景優美，北面是片桃林，南面盛產玉石。夸父族世世代代生活在此。族長夸父常將捕來的青蛇、黃蛇拿在手裡把玩，甚至將牠們做成長長的耳環。

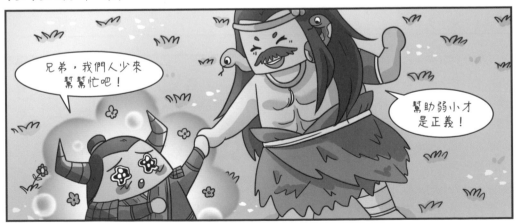

兄弟，我們人少來幫幫忙吧！

幫助弱小才是正義！

蚩尤與黃帝開戰前，請求夸父族幫忙。夸父族同意了。戰場上，他們個個勇猛，打了很多場勝仗，立下赫赫戰功。

今天我去打獵！

今天我去種田！

今天我去捕蛇！

　　蚩尤最終戰敗了，仁慈的黃帝令夸父族人回到夸父山。他們重新過著平靜的生活。

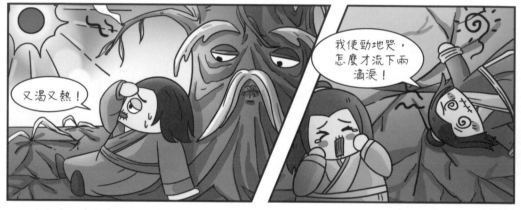又渴又熱！

我使勁地哭，怎麼才流下兩滴淚！

　　冬去春來，轉眼間夏天到了。這年的夏天格外悶熱，連續一、兩個月沒下一滴雨。太陽炙烤著大地，莊稼枯死了，土地龜裂了，江河乾涸了，眼看族人沒水喝了。

　　看到族人們經受如此的苦難，夸父燃起拯救族人的信念。他抬頭望向始作俑者太陽，立志要追上它，把它扯下來！

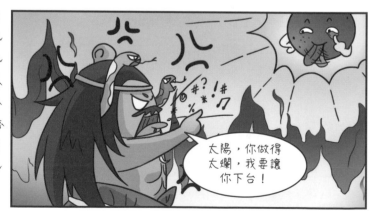太陽，你做得太爛，我要讓你下台！

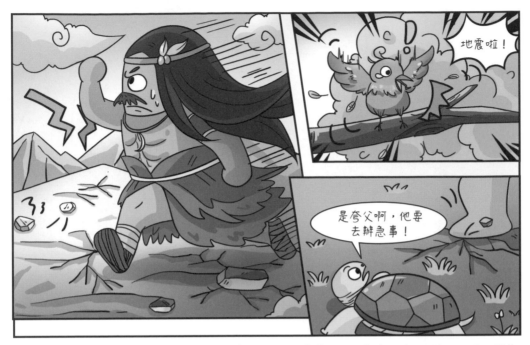

第二天，太陽剛剛升起，夸父就出發了。他健步如飛，在原野上瘋狂奔跑。他的大腳震得大地直顫，一路上留下了深深淺淺的腳印。

太陽如大火球般炙烤著他。到了中午，跑了半天的夸父已筋疲力盡，又渴又餓。這時，他正好來到黃河邊，俯下身子，咕咚咕咚將黃河水一飲而盡。但他仍然覺得渴，又一口氣喝光渭河水。

　　他找來三塊巨石當鍋，生火做飯，一下子就吃掉三大鍋米飯。吃喝過後，夸父抖落鞋子裡的泥土，起身繼續追趕太陽。後來，三塊巨石化作三座大山，土堆形成一座「振履堆」。

老弟，還得繼續努力呀！

別跑！

　　太陽向西落去，夸父一刻不停地追趕。他越過無數座高山，蹚過無數條河流，眼看離太陽越來越近，好像只差一個手臂就能抓住它。但靠得越近就越熱越渴，似乎全身水分都要蒸發光。

夸父又渴又熱，走路都費勁。他撿起一根木棍當手杖，支撐著身體，邊走邊尋找水源。他望見不遠處的小水坑發出閃閃金光，便丟下手杖立刻朝那裡奔去。但是還沒有到水邊，就倒下了。

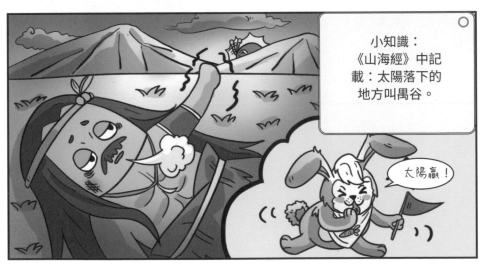

小知識：
《山海經》中記載：太陽落下的地方叫禺谷。

就在夸父倒下的時候，太陽正向禺谷落去，將最後幾縷金色光輝照耀在他的臉上。夸父不甘心地看著西落的太陽，重重地嘆息了一聲，就閉上眼睛，再也沒有醒來。

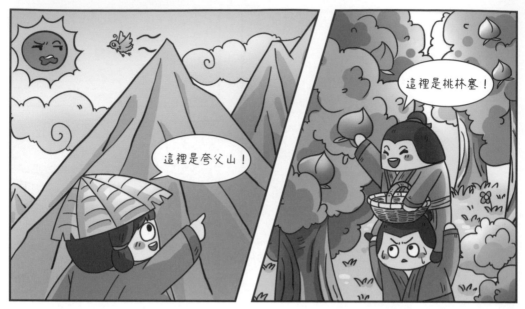

　　第二天， 太陽照常升起。 人們發現倒下的夸父已經變成一座巍峨的高山， 他的手杖則變成一片枝葉繁茂、 碩果纍纍的桃樹林。 過路的人們口渴時， 就到林中摘幾顆桃子解解渴。

　　據說， 夸父的子孫們一直居住在夸父山， 他們以祖先夸父為榮， 保持著堅定勇敢、 不屈不撓的精神。

# 女娃與海的恩怨

炎帝有個女兒名叫「女娃」。她機靈可愛，勇敢正義，最得炎帝喜愛。有一次，她外出遊玩，卻意外送命，從此，與大海結下不解之仇。

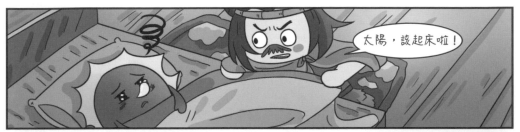

太陽，該起床啦！

這片莊稼需要澆水啦！

哎呀，人參娃娃！

父親在做什麼呢？

炎帝工作十分忙碌。早上，他要趕到東海督促太陽升起；上午，他要去視察農業種植；下午，他要去崑崙山上採集草藥；傍晚，他要在日落之前指揮太陽回家。女娃想知道父親每天都在忙些什麼。

女娃是個懂事的孩子，常常一個人在家玩。這天，她實在太無聊了，就偷偷跑了出去。和煦陽光照身上，她突

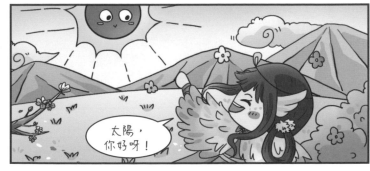

太陽，你好呀！

然想去看看東海是什麼模樣。

65

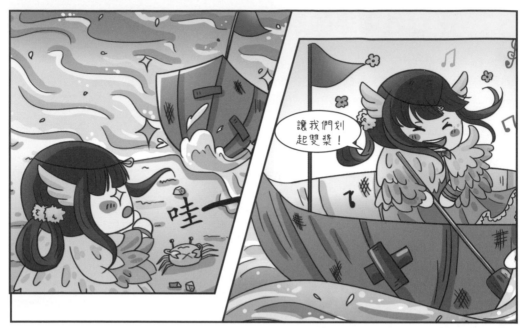

　　沒有人注意到女娃是如何來到海邊的。　她找到一艘被遺棄的小船，　划著槳出發了。　她不懂什麼是危險，　因為她只是個孩子。

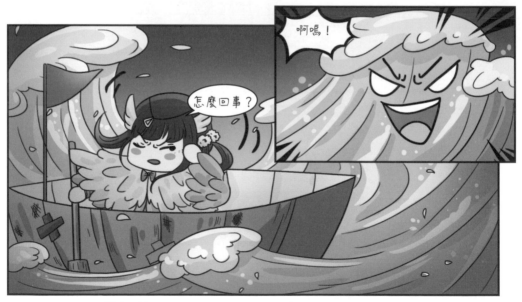

　　不知不覺間，　女娃的小船划到了海中央。　海風越來越大，　海浪越來越高，　平靜的大海彷彿變了臉的老人，　微笑不再，　咆哮聲從四面八方傳來。

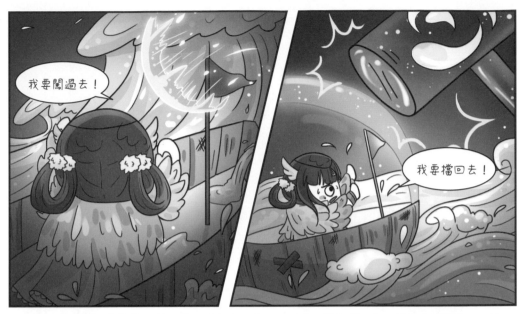

女<sup>ˇ</sup>娃<sup>ˊ</sup>畢<sup>ˋ</sup>竟<sup>ˋ</sup>是<sup>ˋ</sup>炎<sup>ˊ</sup>帝<sup>ˋ</sup>的<sup>˙</sup>女<sup>ˇ</sup>兒<sup>ˊ</sup>，有<sup>ˇ</sup>著<sup>˙</sup>高<sup>ˋ</sup>超<sup>ˋ</sup>的<sup>˙</sup>本<sup>ˇ</sup>領<sup>ˇ</sup>。 她<sup>ˋ</sup>左<sup>ˇ</sup>躲<sup>ˇ</sup>右<sup>ˇ</sup>擋<sup>ˇ</sup>， 劈<sup>ˋ</sup>波<sup>ˋ</sup>斬<sup>ˇ</sup>浪<sup>ˋ</sup>， 與<sup>ˇ</sup>大<sup>ˋ</sup>海<sup>ˇ</sup>周<sup>ˋ</sup>旋<sup>ˊ</sup>。 隨<sup>ˊ</sup>著<sup>˙</sup>時<sup>ˊ</sup>間<sup>ˋ</sup>流<sup>ˊ</sup>逝<sup>ˋ</sup>， 女<sup>ˇ</sup>娃<sup>ˊ</sup>漸<sup>ˋ</sup>漸<sup>ˋ</sup>體<sup>ˇ</sup>力<sup>ˋ</sup>不<sup>ˋ</sup>支<sup>ˋ</sup>， 天<sup>ˋ</sup>色<sup>ˋ</sup>也<sup>ˇ</sup>昏<sup>ˋ</sup>暗<sup>ˋ</sup>下<sup>ˋ</sup>來<sup>ˊ</sup>。

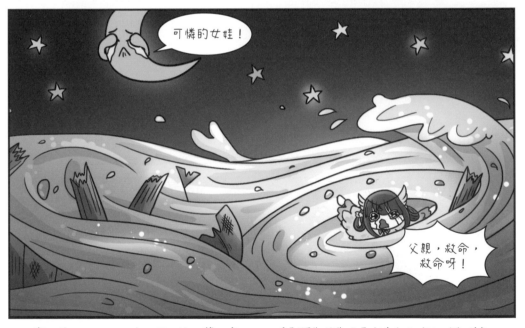

突<sup>ˋ</sup>然<sup>ˊ</sup>， 一<sup>ˋ</sup>波<sup>ˋ</sup>巨<sup>ˋ</sup>浪<sup>ˋ</sup>襲<sup>ˋ</sup>來<sup>ˊ</sup>， 瞬<sup>ˋ</sup>間<sup>ˋ</sup>將<sup>ˋ</sup>小<sup>ˇ</sup>船<sup>ˊ</sup>打<sup>ˇ</sup>成<sup>ˊ</sup>碎<sup>ˋ</sup>片<sup>ˋ</sup>，女<sup>ˇ</sup>娃<sup>ˊ</sup>被<sup>ˋ</sup>吸<sup>ˋ</sup>入<sup>ˋ</sup>墨<sup>ˋ</sup>色<sup>ˋ</sup>的<sup>˙</sup>巨<sup>ˋ</sup>大<sup>ˋ</sup>漩<sup>ˊ</sup>渦<sup>ˋ</sup>中<sup>ˋ</sup>。 她<sup>ˋ</sup>想<sup>ˇ</sup>大<sup>ˋ</sup>聲<sup>ˋ</sup>呼<sup>ˋ</sup>救<sup>ˋ</sup>，但<sup>ˋ</sup>海<sup>ˇ</sup>浪<sup>ˋ</sup>的<sup>˙</sup>咆<sup>ˊ</sup>哮<sup>ˋ</sup>聲<sup>ˋ</sup>蓋<sup>ˋ</sup>住<sup>ˋ</sup>了<sup>˙</sup>她<sup>ˋ</sup>的<sup>˙</sup>叫<sup>ˋ</sup>喊<sup>ˇ</sup>聲<sup>ˋ</sup>。 就<sup>ˋ</sup>這<sup>ˋ</sup>樣<sup>ˋ</sup>， 女<sup>ˇ</sup>娃<sup>ˊ</sup>沉<sup>ˊ</sup>入<sup>ˋ</sup>海<sup>ˇ</sup>底<sup>ˇ</sup>， 再<sup>ˋ</sup>也<sup>ˇ</sup>見<sup>ˋ</sup>不<sup>ˋ</sup>到<sup>ˋ</sup>慈<sup>ˊ</sup>祥<sup>ˊ</sup>的<sup>˙</sup>父<sup>ˋ</sup>親<sup>ˋ</sup>了<sup>˙</sup>。

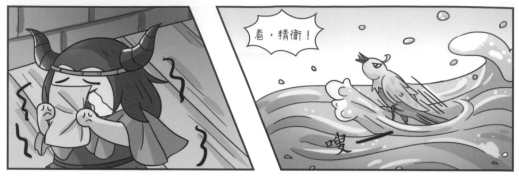

炎帝得知女兒葬身大海後十分悲傷，一夜之間白了頭髮。後來，一隻小鳥在女娃沉溺的地方破浪而出。牠長著花頭顱、白嘴殼、紅腳爪，樣子有些像烏鴉。人們叫牠「精衛」。

精衛痛恨東海無情地奪走了她年輕的生命，決意報復東海。牠一邊飛，一邊不斷把石子和樹枝丟入東海。

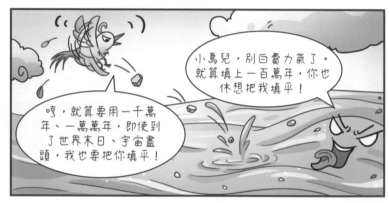

東海嘲笑精衛不自量力，竟然妄想填平廣闊的大海。

日復一日，年復一年，精衛填海，從不停歇。據說，後來精衛與海燕結成夫妻，生了相當多孩子，雌鳥寶寶都長得很像精衛。後來，人們看到牠們也口銜石子和樹枝飛往大海。

68

# 戰勝太陽的大英雄

天神帝俊與妻子羲和及十個孩子居住在東海附近。有一天，孩子們因淘氣闖下大禍而遭到羿的射殺⋯⋯

義和常常帶十個兒子去東海洗澡。他們長得像小鳥，所以大樹就成了他們的家。洗完澡後，九顆太陽棲息在低矮的樹枝上。他們會按照事先排好的順序，留一顆太陽落在樹梢上值班。

當黎明來臨時，值班的太陽便駕駛著一輛兩輪車，飛向天空。整個白天，太陽將自身的光和熱灑遍世界的每個角落。十顆太陽輪流當值，天地萬物一片和諧，人們生活安居樂業。

但※這※樣ぇ的ぇ日□子ぇ久♯了ぇ，太ぉ陽ぇ們♀開ぁ始ァ覺♯得ぇ無×聊ぇ。有ぇ一つ天ぉ，也☆不ぇ知＊道ぇ是ァ誰ぇ提ぇ議づ一つ起シ值＊班ろ很な有ぇ趣☆，十ァ顆ぇ太ぉ陽ぇ就☆同ぇ時ァ掛ぇ在☆天ぉ上☆。太ぉ陽ぇ們♀不ぇ寂ぐ寞♀了ぇ，可ぇ苦ぇ了ぇ大ぇ地ぇ上☆的ぇ生っ靈ぇ。

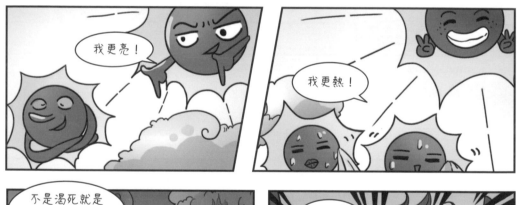

兄ぇ弟ぇ們♀一つ時ァ興づ起ぇ，比ぇ賽ぇ誰ぇ更≦亮ぇ、更≦熱♀。於☆是ァ，大ぇ地ぇ被☆烤ぇ焦ぇ，莊ぇ稼づ被☆燒ぇ毀づ，動ぇ物×渴ぇ死ぐ，連ぇ大ぇ海ぇ都ぇ乾ぇ涸ぇ了ぇ。森な林ぇ燃ぇ起ぇ大ぇ火ぇ，無×數ぇ的ぇ人♀葬ぇ身っ火ぇ海ぇ，鑿ぇ齒ぇ、九☆嬰づ、大ぇ風っ等ぇ兇づ禽づ猛ぇ獸ぇ趁ぇ機づ作ぇ亂ぇ。

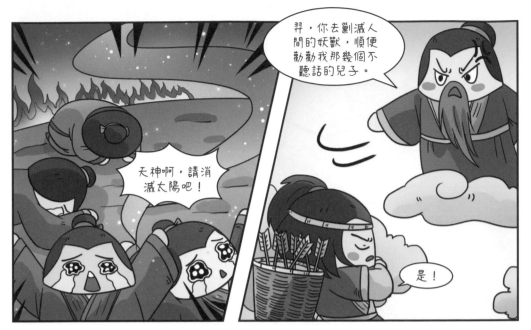

走ゑ投ゑ無×路ゑ的ゑ人ㄖㄣˊ們ㄇㄣ˙跪ㄍㄨㄟˋ在ㄗㄞˋ地ㄉㄧˋ上ㄕㄤˋ向ㄒㄧㄤˋ上ㄕㄤˋ天ㄊㄧㄢ祈ㄑㄧˊ禱ㄉㄠˇ。 他ㄊㄚ們ㄇㄣ˙的ㄉㄜ˙
哀ㄞ求ㄑㄧㄡˊ聲ㄕㄥ、 哭ㄎㄨ喊ㄏㄢˇ聲ㄕㄥ驚ㄐㄧㄥ動ㄉㄨㄥˋ了ㄌㄜ˙天ㄊㄧㄢ神ㄕㄣˊ帝ㄉㄧˋ俊ㄐㄩㄣˋ。 帝ㄉㄧˋ俊ㄐㄩㄣˋ派ㄆㄞˋ出ㄔㄨ勇ㄩㄥˇ猛ㄇㄥˇ
的ㄉㄜ˙神ㄕㄣˊ射ㄕㄜˋ手ㄕㄡˇ羿ㄧˋ， 讓ㄖㄤˋ他ㄊㄚ去ㄑㄩˋ剿ㄐㄧㄠˇ滅ㄇㄧㄝˋ妖ㄧㄠ獸ㄕㄡˋ， 嚇ㄒㄧㄚˋ退ㄊㄨㄟˋ太ㄊㄞˋ陽ㄧㄤˊ。

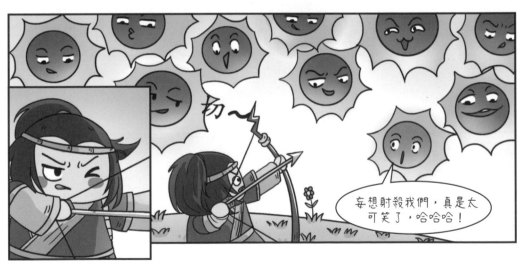

羿ㄧˋ翻ㄈㄢ過ㄍㄨㄛˋ九ㄐㄧㄡˇ十ㄕˊ九ㄐㄧㄡˇ座ㄗㄨㄛˋ高ㄍㄠ山ㄕㄢ， 踏ㄊㄚˋ過ㄍㄨㄛˋ九ㄐㄧㄡˇ十ㄕˊ九ㄐㄧㄡˇ條ㄊㄧㄠˊ河ㄏㄜˊ流ㄌㄧㄡˊ， 穿ㄔㄨㄢ
越ㄩㄝˋ九ㄐㄧㄡˇ十ㄕˊ九ㄐㄧㄡˇ道ㄉㄠˋ峽ㄒㄧㄚˊ谷ㄍㄨˇ， 終ㄓㄨㄥ於ㄩˊ來ㄌㄞˊ到ㄉㄠˋ東ㄉㄨㄥ海ㄏㄞˇ邊ㄅㄧㄢ。 他ㄊㄚ站ㄓㄢˋ在ㄗㄞˋ海ㄏㄞˇ邊ㄅㄧㄢ
一ㄧˋ座ㄗㄨㄛˋ大ㄉㄚˋ山ㄕㄢ上ㄕㄤˋ， 拉ㄌㄚ開ㄎㄞ萬ㄨㄢˋ斤ㄐㄧㄣ重ㄓㄨㄥˋ的ㄉㄜ˙弓ㄍㄨㄥ， 搭ㄉㄚ上ㄕㄤˋ千ㄑㄧㄢ斤ㄐㄧㄣ重ㄓㄨㄥˋ的ㄉㄜ˙利ㄌㄧˋ
箭ㄐㄧㄢˋ， 瞄ㄇㄧㄠˊ準ㄓㄨㄣˇ天ㄊㄧㄢ上ㄕㄤˋ的ㄉㄜ˙太ㄊㄞˋ陽ㄧㄤˊ。 誰ㄕㄟˊ知ㄓ， 太ㄊㄞˋ陽ㄧㄤˊ們ㄇㄣ˙不ㄅㄨˋ僅ㄐㄧㄣˇ不ㄅㄨˋ怕ㄆㄚˋ，
反ㄈㄢˇ而ㄦˊ還ㄏㄞˊ嘲ㄔㄠˊ笑ㄒㄧㄠˋ他ㄊㄚ。

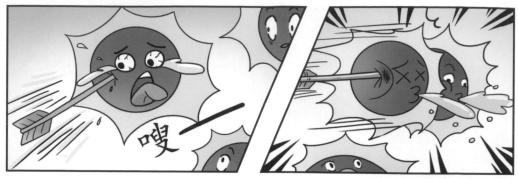

羿原本只想嚇唬一下太陽們，他們的嘲諷卻徹底激怒了他。只聽見「嗖」的一聲巨響，羿射中了一顆太陽。緊接著，「嗡」的一聲，他一箭射中兩顆太陽。

天上剩下的七顆太陽瞪著羿，羿依然覺得很熱，於是用力射出第三箭。這一箭，四顆太陽應聲落地。天上僅剩的三顆太陽嚇得渾身發抖，紛紛躲避。羿絲毫沒有停手的意思，箭一支接一支地射向太陽。

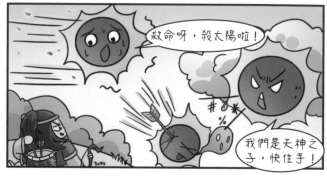

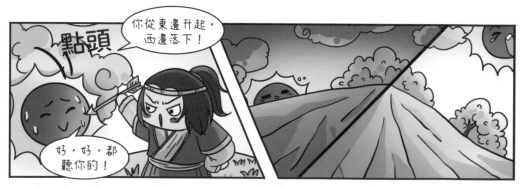

直到天上只剩一顆太陽時，羿才住手。羿警告太陽若敢再胡來，也饒不了他。太陽瑟縮著趕緊離開。從此，他規規矩矩地從東邊升起，西邊落下，再也不敢亂來。

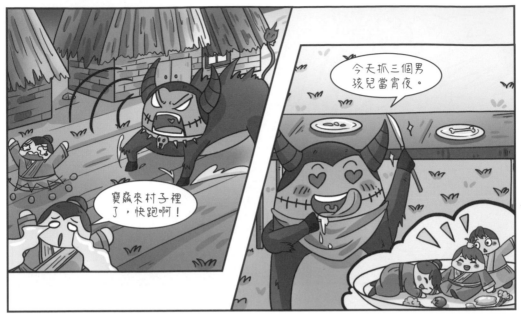

制服了太陽，羿踏上為民除害的征途。他要對付的猛獸很多，決定先從窫窳開始。窫窳有著牛身、人面、馬腳，全身紅色，叫聲更如同嬰兒啼哭，以人為食。

羿走進村莊，正遇上窫窳在抓小孩，他一箭射死牠，並將牠碎屍萬段，沒辦法再生。

　　封ᵉ豨ᴵ是ᐟ頭ᵗᵒᵘ大ᵈᵃ野ᵞᵉ豬ᵗ，　牠ᵗ的ᵈᵉ獠ᵗ牙ᵞ像ᵗ兩ᵗᵒ柄ᵇ又ᵗ長ᵗ又ᵗ鋒ᵗ利ᵗ的ᵈᵉ寶ᵗ劍ᵗ，　鬃ᵗ堅ᵗ硬ᵗ得ᵗ如ᵘ同ᵗ鋼ᵗ針ᵗ，　力ᵗ氣ᵗ比ᵗ水ᵗ牛ᵗ還ᵗ大ᵗ。封ᵉ豨ᴵ經ᵗ常ᵗ攻ᵗ擊ᵗ百ᵗ姓ᵗ、　搗ᵗ毀ᵗ莊ᵗ稼ᵗ，　為ᵗ禍ᵗ人ᵗ間ᵗ。羿ᵗ將ᵗ牠ᵗ引ᵗ向ᵗ一ᵗ棵ᵗ粗ᵗ壯ᵗ的ᵈᵉ大ᵗ樹ᵗ並ᵗ及ᵗ時ᵗ閃ᵗ身ᵗ，　閃ᵗ躲ᵗ不ᵗ及ᵗ的ᵈᵉ封ᵉ豨ᴵ一ᵗ頭ᵗ撞ᵗ在ᵗ樹ᵗ上ᵗ，　兩ᵗᵒ顆ᵗ獠ᵗ牙ᵞ深ᵗ深ᵗ地ᵗ扎ᵗ進ᵗ了ᵗ樹ᵗ幹ᵗ裡ᵗ。羿ᵗ瞅ᵗ準ᵗ時ᵗ機ᵗ，　一ᵗ箭ᵗ射ᵗ在ᵗ牠ᵗ的ᵈᵉ屁ᵗ股ᵗ上ᵗ。

　　羿ᵗ打ᵗ敗ᵗ了ᵗ封ᵉ豨ᴵ，　沒ᵗ多ᵗ作ᵗ停ᵗ留ᵗ，　繼ᵗ續ᵗ追ᵗ捕ᵗ鑿ᵗ齒ᵗ去ᵗ了ᵗ。鑿ᵗ齒ᵗ獸ᵗ頭ᵗᵒ人ᵗ身ᵗ，　牙ᵞ齒ᵗ像ᵗ鋒ᵗ利ᵗ的ᵈᵉ鑿ᵗ子ᵗ。鑿ᵗ齒ᵗ用ᵗ尖ᵗ銳ᵗ的ᵈᵉ牙ᵞ齒ᵗ傷ᵗ人ᵗ，　從ᵗ未ᵗ遇ᵗ到ᵗ對ᵗ手ᵗ。鑿ᵗ齒ᵗ的ᵈᵉ盾ᵗ牌ᵗ根ᵗ本ᵗ招ᵗ架ᵗ不ᵗ住ᵗ羿ᵗ的ᵈᵉ箭ᵗ，　被ᵗ射ᵗ穿ᵗ胸ᵗ膛ᵗ就ᵗ倒ᵗ地ᵗ而ᵗ亡ᵗ。

　　羿一開始尋找大風。　大風長得像巨大的孔雀，非常兇悍。　牠不僅吃鳥，還吃人。　飛起來時，巨大的翅膀刮起颶風。　羿在箭上綁了青絲繩，一箭射了過去。　中箭的大風還想飛走，羿抓住青絲繩，像風箏一樣把大風拉了回來，緊接著給了致命一擊。

　　羿繼續趕著路，他找到長著九顆頭的九嬰。　牠有九條命，九顆頭能同時噴射出毒火，交織形成一個巨大的火球。　如果射中一顆頭，會很快癒合。　於是，羿使用連環發射的絕技，直接射出九支箭，同時穿透九嬰的九顆頭。　九嬰死了。

巴陵

　　接著，羿來找「巴蛇」。　巴蛇是條巨蟒，身長百尺，黑白花紋，光是舌頭就有三丈長，聲如公牛，一口能吞下十頭豬或一艘船。　羿打敗巴蛇，其屍骨化成巴陵。　這便是羿的故事！

# 小人國

遙遠的東方有個小人國，那裡的人們只有拇指大小。小人國裡有國王、王子、大臣和官兵，他們身體雖小，管理國家的制度卻十分完善。

很久以前，一名姓顧的書生為了躲避戰亂，舉家搬到山林之中。顧書生不問世事，潛心鑽研學問。

顧書生常常苦讀到深夜。一天夜裡，不知道從哪裡傳來微弱的說話聲。起初，顧書生並沒有理睬。可是那聲音源源不斷，他皺了皺眉，開始四下尋找聲音的來源。

　　顧書生在屋內巡視了一圈，又走到窗邊向外頭看，一個人影都沒見著。他以為是淘氣的孩子在惡作劇，便關上窗戶。他坐到桌前寫幾個字，說話聲再次響起。他抬頭一看，拇指大的小人兒正站在他的筆架上。

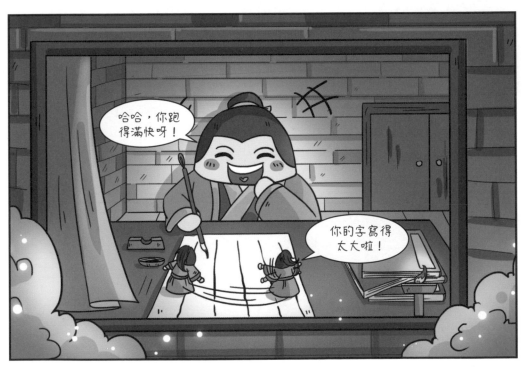

　　小人兒穿著綾羅綢緞，一看就是出生自富貴人家。顧書生寫的字看起來比小人兒還大，為了好好欣賞顧書生的字，小人兒不得不從紙的一頭跑到另一頭。兩人都覺得很有意思。

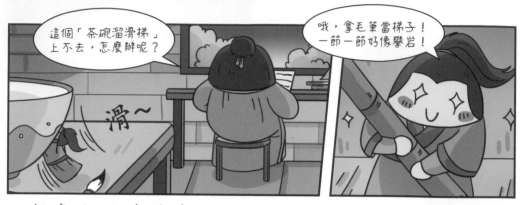

顧書生繼續讀書，小人兒在房裡自娛自樂。他想看看茶碗裡頭有什麼，但是他太矮了，茶碗又很滑，他便想用毛筆當梯子爬上去。

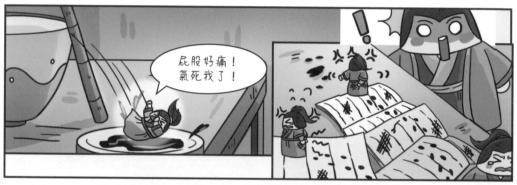

小人兒艱難地爬了三節，突然一腳踩空，掉進硯台裡，弄了一身的墨汁。小人兒爬起來，憤怒地走來走去，桌面、書本，到處都是他的小小黑腳印。

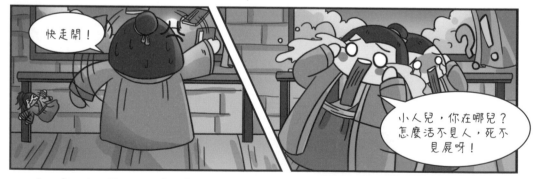

顧書生抬頭看時，發現小人兒弄髒了很多書。他生氣地推了一把，小人兒就慘叫著掉下桌子。顧書生趴在地上到處找，就是找不到小人兒在哪裡。難道他殺了小人兒？

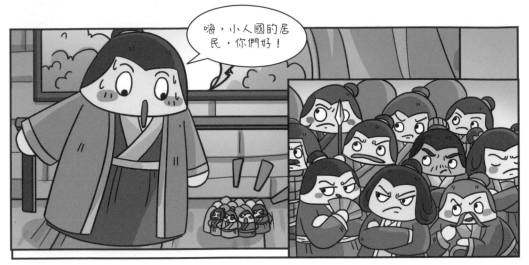

　　顧書生沒找到小人兒，前出神。不知過了多久，站滿小人兒，有男有女，睡不著覺，只好坐在桌前出神。不知過了多久，話聲。顧書生低頭一看，嚇了一大跳，他的腳邊站滿小人兒，有男有女，有老有少，還有士兵。

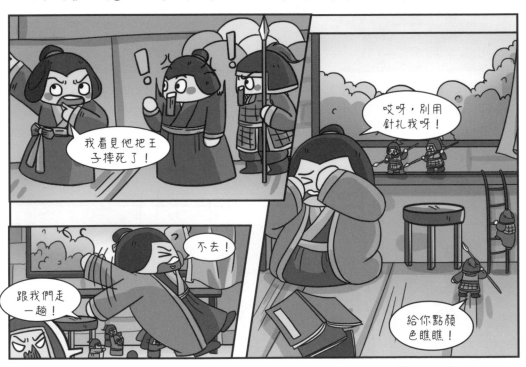

　　一位夫人指著顧書生大叫，說她目擊顧書生殺害小人國王子的全部過程。大家把顧書生團團圍住，嚷著要他接受審判。顧書生本來不想去，但士兵將他團團圍住，他只好跟著去了。

　　小工玄x人员儿儿們门帶著顧書生走到一個老鼠洞般大的洞口前。顧書生剛想問他們怎麼走時，一陣奇異的煙飄過，顧書生變得和小人兒們一樣小，一起走進小人國。

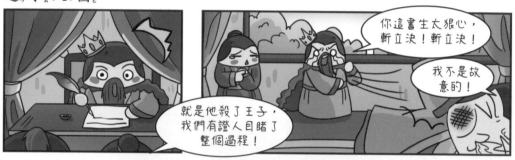

　　小人國和我們生活的世界沒有什麼不同。街上店鋪林立，來往行人很多。顧書生被士兵押送到王宮。國王正埋頭處理公務。官員向國王陳述顧書生的犯罪事實。國王非常傷心，決定判顧書生死刑。

　　士兵按照國王的命令將顧書生押送到刑場。顧書生怎麼也沒想到自己竟然會如此喪命，咳聲嘆氣。負責行刑的大漢正要舉起砍刀時，一個聲音突然響起。

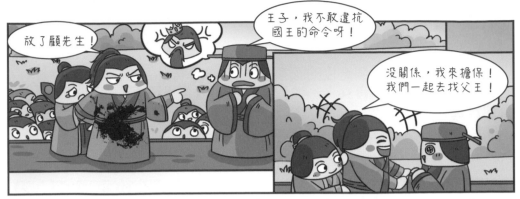

大家循聲望去，果然看到滿身墨汁的小王子。原來小王子並沒死，只是摔暈了過去。但官員不敢違抗國王的命令，這可怎麼辦才好呢？

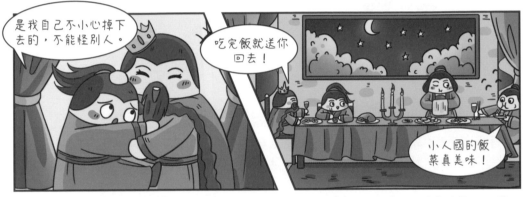

小王子將顧書生帶到國王面前。國王見小王子還活著，激動地跑過來緊緊抱住他。小王子把事情的經過說了一遍，國王不僅放了顧書生，還宴請他一頓。

小王子把顧書生送出小人國，此時，天已濛濛亮。顧書生癱軟在床上，重重地吐了一口氣。這可真是驚險刺激的一天啊！

# 丈夫國與女子國

很久以前，有兩個奇怪的國家，一個只有男人，一個只有女人。他們是怎麼孕育後代的呢？

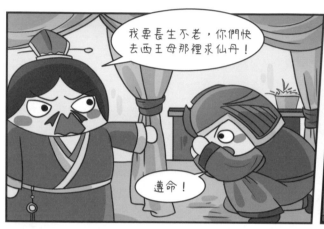

相傳商朝時期，國君太戊非常渴望長生不老。於是，他派出一批將士去西王母那裡尋求長生不老的仙丹。

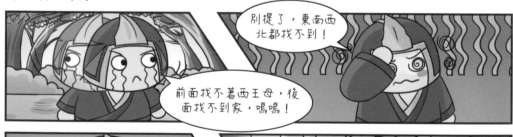

將士們跋山涉水、翻山越嶺，但路似乎總沒有盡頭。一批將士在荒野中迷失了方向，滯留在一處荒地上。他們帶的糧食早就吃完了，只能靠野果充飢。

無ㄨˊ奈ㄋㄞˋ的ㄉㄜ˙將ㄐㄧㄤ士ㄕˋ們ㄇㄣ˙只ㄓˇ好ㄏㄠˇ在ㄗㄞˋ那ㄋㄚˋ裡ㄌㄧˇ安ㄢ了ㄌㄜ˙家ㄐㄧㄚ。 那ㄋㄚˋ時ㄕˊ候ㄏㄡˋ， 兵ㄅㄧㄥ士ㄕˋ裡ㄌㄧˇ當ㄉㄤ然ㄖㄢˊ沒ㄇㄟˊ有ㄧㄡˇ女ㄋㄩˇ人ㄖㄣˊ， 荒ㄏㄨㄤ山ㄕㄢ野ㄧㄝˇ嶺ㄌㄧㄥˇ的ㄉㄜ˙更ㄍㄥˋ看ㄎㄢˋ不ㄅㄨˊ到ㄉㄠˋ女ㄋㄩˇ人ㄖㄣˊ的ㄉㄜ˙影ㄧㄥˇ子ㄗ˙。 一ㄧ年ㄋㄧㄢˊ又ㄧㄡˋ一ㄧ年ㄋㄧㄢˊ， 將ㄐㄧㄤ士ㄕˋ們ㄇㄣ˙漸ㄐㄧㄢˋ漸ㄐㄧㄢˋ老ㄌㄠˇ去ㄑㄩˋ時ㄕˊ， 突ㄊㄨˊ然ㄖㄢˊ想ㄒㄧㄤˇ到ㄉㄠˋ繁ㄈㄢˊ衍ㄧㄢˇ後ㄏㄡˋ代ㄉㄞˋ的ㄉㄜ˙問ㄨㄣˋ題ㄊㄧˊ。 他ㄊㄚ們ㄇㄣ˙的ㄉㄜ˙哀ㄞ嘆ㄊㄢˋ被ㄅㄟˋ天ㄊㄧㄢ神ㄕㄣˊ聽ㄊㄧㄥ到ㄉㄠˋ， 天ㄊㄧㄢ神ㄕㄣˊ很ㄏㄣˇ同ㄊㄨㄥˊ情ㄑㄧㄥˊ他ㄊㄚ們ㄇㄣ˙。 於ㄩˊ是ㄕˋ施ㄕ法ㄈㄚˇ讓ㄖㄤˋ他ㄊㄚ們ㄇㄣ˙每ㄇㄟˇ人ㄖㄣˊ都ㄉㄡ能ㄋㄥˊ生ㄕㄥ兩ㄌㄧㄤˇ個ㄍㄜˋ兒ㄦˊ子ㄗ˙。

將ㄐㄧㄤ士ㄕˋ們ㄇㄣ˙歡ㄏㄨㄢ天ㄊㄧㄢ喜ㄒㄧˇ地ㄉㄧˋ接ㄐㄧㄝ受ㄕㄡˋ了ㄌㄜ˙天ㄊㄧㄢ神ㄕㄣˊ的ㄉㄜ˙恩ㄣ賜ㄘˋ。 不ㄅㄨˊ過ㄍㄨㄛˋ「生ㄕㄥ孩ㄏㄞˊ子ㄗ˙」是ㄕˋ很ㄏㄣˇ痛ㄊㄨㄥˋ苦ㄎㄨˇ的ㄉㄜ˙， 兩ㄌㄧㄤˇ個ㄍㄜˋ兒ㄦˊ子ㄗ˙從ㄘㄨㄥˊ男ㄋㄢˊ人ㄖㄣˊ的ㄉㄜ˙肋ㄌㄟˋ骨ㄍㄨˇ間ㄐㄧㄢ鑽ㄗㄨㄢ出ㄔㄨ來ㄌㄞˊ。 兒ㄦˊ子ㄗ˙們ㄇㄣ˙剛ㄍㄤ一ㄧ出ㄔㄨ生ㄕㄥ， 這ㄓㄜˋ些ㄒㄧㄝ偉ㄨㄟˇ大ㄉㄚˋ的ㄉㄜ˙男ㄋㄢˊ子ㄗˇ便ㄅㄧㄢˋ會ㄏㄨㄟˋ疼ㄊㄥˊ得ㄉㄜ˙死ㄙˇ去ㄑㄩˋ。

男ㄋㄢˊ孩ㄏㄞˊ們ㄇㄣ˙漸ㄐㄧㄢˋ漸ㄐㄧㄢˋ長ㄓㄤˇ大ㄉㄚˋ成ㄔㄥˊ人ㄖㄣˊ， 繼ㄐㄧˋ承ㄔㄥˊ了ㄌㄜ˙父ㄈㄨˋ輩ㄅㄟˋ的ㄉㄜ˙基ㄐㄧ因ㄧㄣ， 個ㄍㄜˋ個ㄍㄜˋ英ㄧㄥ俊ㄐㄩㄣˋ瀟ㄒㄧㄠ灑ㄙㄚˇ， 穿ㄔㄨㄢ戴ㄉㄞˋ整ㄓㄥˇ齊ㄑㄧˊ， 手ㄕㄡˇ拿ㄋㄚˊ寶ㄅㄠˇ劍ㄐㄧㄢˋ， 具ㄐㄩˋ有ㄧㄡˇ英ㄧㄥ雄ㄒㄩㄥˊ氣ㄑㄧˋ概ㄍㄞˋ。 他ㄊㄚ們ㄇㄣ˙繁ㄈㄢˊ衍ㄧㄢˇ後ㄏㄡˋ代ㄉㄞˋ的ㄉㄜ˙方ㄈㄤ式ㄕˋ始ㄕˇ終ㄓㄨㄥ未ㄨㄟˋ變ㄅㄧㄢˋ， 而ㄦˊ且ㄑㄧㄝˇ人ㄖㄣˊ越ㄩㄝˋ來ㄌㄞˊ越ㄩㄝˋ多ㄉㄨㄛ。 從ㄘㄨㄥˊ肋ㄌㄟˋ骨ㄍㄨˇ處ㄔㄨˋ繁ㄈㄢˊ衍ㄧㄢˇ後ㄏㄡˋ代ㄉㄞˋ的ㄉㄜ˙是ㄕˋ男ㄋㄢˊ人ㄖㄣˊ， 後ㄏㄡˋ代ㄉㄞˋ也ㄧㄝˇ都ㄉㄡ是ㄕˋ男ㄋㄢˊ孩ㄏㄞˊ， 這ㄓㄜˋ裡ㄌㄧˇ就ㄐㄧㄡˋ漸ㄐㄧㄢˋ漸ㄐㄧㄢˋ成ㄔㄥˊ為ㄨㄟˊ「丈ㄓㄤˋ夫ㄈㄨ國ㄍㄨㄛˊ」。

丈夫國附近一座山上，生活著一種顏色漂亮的鳥。牠的羽毛顏色青中帶黃，稱為「維鳥」。據說，美麗的維鳥是不祥之兆。牠們飛到哪，哪裡就會發生戰亂。

丈夫國以北是巫咸國，那裡人人都是巫師。據說，他們的祖先是帝堯的巫相，名叫「巫咸」，巫咸國因此得名。巫師們左手拿青蛇，右手拿紅蛇，看起來陰氣森森。

穿過巫咸國再向北走，就是女子國。據說，這裡最初住著兩名女子。後來，她們繁衍的後代越來越多，而且都是女子，便形成了「女子國」。

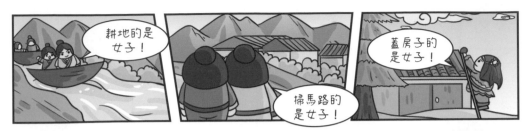

一天，一群普通人乘小船順流而下，不知怎麼就來到了女子國。幾人上岸後來到一座村莊。在這裡只看到女人，不見一名男子。

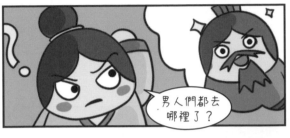

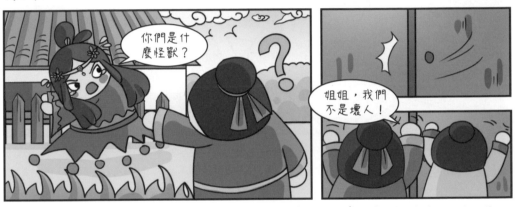

幾人來到院落前。院內的女人看到他們，立即跑回屋子，關緊房門，彷彿看到怪獸。幾人反覆央求，女人才開了門。

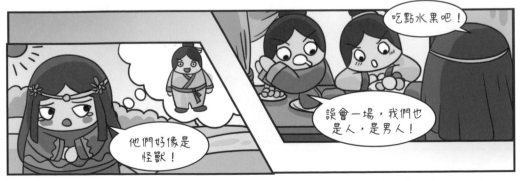

原來，這裡的女人從小到大從未見過像他們這樣的人，便誤以為他們是怪獸。女人請幾人品嘗水果，這些水果他們從未見過。

女子國也有人生過男孩，但不到三歲就夭折。

幾人好奇地在女子國都城閒逛。不一會兒，一隊身穿盔甲、佩戴寶劍的女衛兵走了過來。幾人慌忙讓路，卻被女兵們抓了起來！

他們被女兵押到王宮。女王一聽說他們來自中原，便熱情地接待，還讓他們品嘗女子國最好的酒「百花香」。據說，這種酒是由上百種花粉和花瓣釀製而成的。

酒ۣ過ۣ三ۣ巡ۣ，　幾ۣ人ۣ便ۣ打ۣ開ۣ話ۣ匣ۣ子ۣ。　他ۣ們ۣ向ۣ女ۣ王ۣ請ۣ教ۣ女ۣ子ۣ國ۣ如ۣ何ۣ繁ۣ衍ۣ後ۣ代ۣ。　女ۣ王ۣ笑ۣ而ۣ不ۣ語ۣ，　將ۣ他ۣ們ۣ帶ۣ到ۣ一ۣ個ۣ名ۣ叫ۣ「黃ۣ池ۣ」的ۣ大ۣ池ۣ子ۣ面ۣ前ۣ。

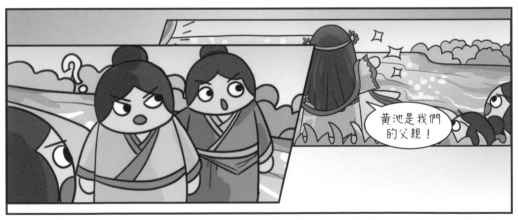

原ۣ來ۣ，　女ۣ子ۣ國ۣ的ۣ女ۣ子ۣ成ۣ年ۣ後ۣ，　就ۣ要ۣ到ۣ黃ۣ池ۣ中ۣ沐ۣ浴ۣ。　不ۣ久ۣ後ۣ，　她ۣ們ۣ就ۣ會ۣ懷ۣ上ۣ孩ۣ子ۣ。　黃ۣ池ۣ就ۣ成ۣ了ۣ女ۣ子ۣ國ۣ所ۣ有ۣ孩ۣ子ۣ的ۣ父ۣ親ۣ。

下卷

## 九尾靈狐

青丘山上住著一隻九尾狐，它是西王母的使者之一。在唐代以前，九尾狐一直是吉祥的化身。隨著時間推移，九尾狐被人們妖魔化，如《封神演義》中的妲己。其實，九尾狐只是有靈性的狐狸。

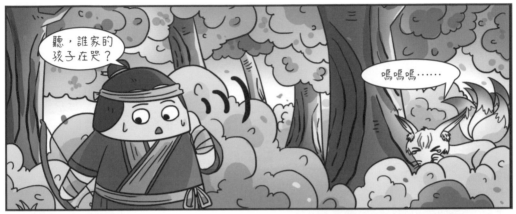

> 聽，誰家的孩子在哭？

> 嗚嗚嗚……

九尾狐是長著九條尾巴的狐狸。牠的叫聲很像嬰兒的哭聲。

> 我年輕時遇到過一隻九尾狐……

> 我也要去樹林裡找九尾狐。

傳說很久以前的某一天，年近而立的大禹辦事路過塗山，突然遇到一隻九尾狐。九尾狐看見大禹並無惡意，便轉身跑開了。後來，大禹成就偉業，娶了塗山氏的女兒，子孫滿堂。人們這才知道，九尾狐象徵著多子多福。

　　很多年過去了，青丘山外的小村莊裡住滿了人家。在一個破敗的茅草屋裡，住著李雲和李鶴父子二人。茅草屋裡很小，只容得下一張床和一張小木桌。

波浪鼓真好玩！

這個字讀「床」。

這句詩是什麼意思？

　　父子倆以種菜為生，有時李雲會把吃不完的菜賣掉，賺錢貼補家用。偶爾還會買些玩具給十歲的李鶴。李鶴很喜歡讀書，李雲就把他認識的字全都教給了李鶴。儘管如此，李鶴還是只能看懂書上小部分的內容。

　　李鶴真想去讀書啊，偏偏家裡的條件並不允許。李雲聽說青丘山上的靈芝售價昂貴，能採到一棵，兒子的學費可就有著落了。於是某天清晨，李雲獨自一人背上籮筐進山。

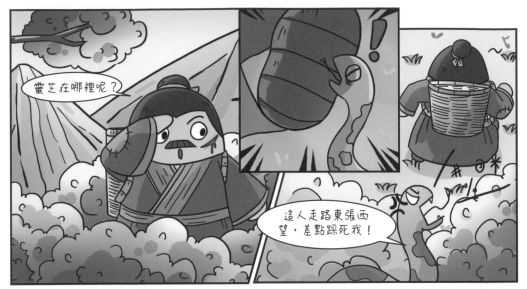

李ㄌㄧˇ雲ㄩㄣˊ走ㄗㄡˇ啊ㄚ˙走ㄗㄡˇ著ㄓㄜ˙，渴ㄎㄜˇ了ㄌㄜ˙就ㄐㄧㄡˋ喝ㄏㄜ口ㄎㄡˇ山ㄕㄢ泉ㄑㄩㄢˊ水ㄕㄨㄟˇ，餓ㄜˋ了ㄌㄜ˙就ㄐㄧㄡˋ吃ㄔ口ㄎㄡˇ乾ㄍㄢ掉ㄉㄧㄠˋ的ㄉㄜ˙餅ㄅㄧㄥˇ。樹ㄕㄨˋ枝ㄓ劃ㄏㄨㄚˊ破ㄆㄛˋ了ㄌㄜ˙他ㄊㄚ的ㄉㄜ˙皮ㄆㄧˊ膚ㄈㄨ，但ㄉㄢˋ他ㄊㄚ毫ㄏㄠˊ不ㄅㄨˋ在ㄗㄞˋ意ㄧˋ，一ㄧˋ心ㄒㄧㄣ想ㄒㄧㄤˇ著ㄓㄜ˙快ㄎㄨㄞˋ點ㄉㄧㄢˇ採ㄘㄞˇ到ㄉㄠˋ靈ㄌㄧㄥˊ芝ㄓ。

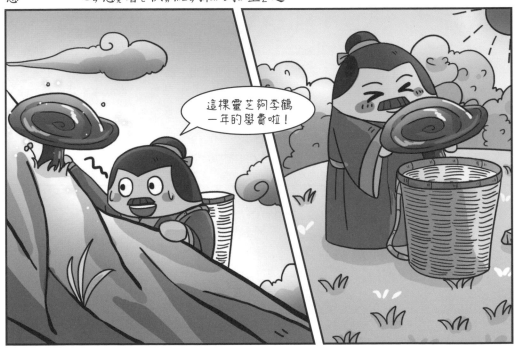

終ㄓㄨㄥ於ㄩˊ，皇ㄏㄨㄤˊ天ㄊㄧㄢ不ㄅㄨˋ負ㄈㄨˋ苦ㄎㄨˇ心ㄒㄧㄣ人ㄖㄣˊ。太ㄊㄞˋ陽ㄧㄤˊ快ㄎㄨㄞˋ下ㄒㄧㄚˋ山ㄕㄢ時ㄕˊ，李ㄌㄧˇ雲ㄩㄣˊ終ㄓㄨㄥ於ㄩˊ找ㄓㄠˇ到ㄉㄠˋ一ㄧˋ棵ㄎㄜ上ㄕㄤˋ好ㄏㄠˇ的ㄉㄜ˙靈ㄌㄧㄥˊ芝ㄓ。他ㄊㄚ激ㄐㄧ動ㄉㄨㄥˋ極ㄐㄧˊ了ㄌㄜ˙，平ㄆㄧㄥˊ靜ㄐㄧㄥˋ下ㄒㄧㄚˋ來ㄌㄞˊ後ㄏㄡˋ，小ㄒㄧㄠˇ心ㄒㄧㄣ翼ㄧˋ翼ㄧˋ地ㄉㄜ˙挖ㄨㄚ出ㄔㄨ靈ㄌㄧㄥˊ芝ㄓ，放ㄈㄤˋ進ㄐㄧㄣˋ籮ㄌㄨㄛˊ筐ㄎㄨㄤ裡ㄌㄧˇ。

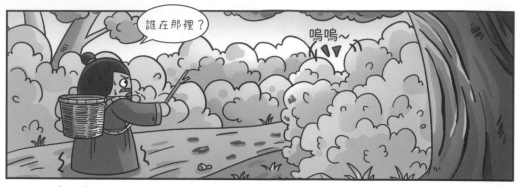

　　正當李雲準備回家時，　突然聽到樹林深處傳來幾聲痛苦的呻吟。　李雲有些好奇地尋聲走去，　走了幾步發現地上血跡斑斑，　便加快了腳步。

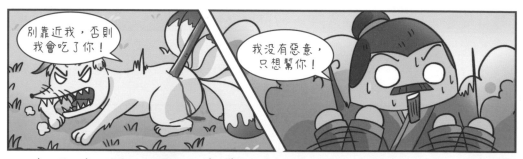

　　李雲走近，　發現草叢中斜躺著一隻受傷的小九尾狐。　身上插著一支又粗又長的箭，　似乎是被獵人射傷後逃到這裡的。　李雲俯下身來，　小九尾狐對他齜牙咧嘴地示威。

　　小九尾狐見李雲無捉牠之意才信任李雲，　乖乖地趴在地上，　等待他的救治。　李雲按住小九尾狐的身體，　使出全身力氣將箭拔出。　血順著箭噴濺而出，　怎麼也止不住。

　　眼看著小九尾狐奄奄一息，李雲突然想到剛剛挖出來的靈芝。他把靈芝放入隨身攜帶的研磨罐中磨碎，一半餵給小九尾狐吃，一半敷在牠的傷口上，並撕下衣服包紮傷口。眼見小九尾狐慢慢恢復，李雲這才鬆了口氣。

　　過了一、兩個小時，小九尾狐的傷口竟然癒合了。小九尾狐與李雲道別，跑進森林深處。此時天已黑透，李雲只好空著手下山。雖然兒子的學費需要另外想辦法，但用靈芝救了受傷的小九尾狐，李雲還是很開心。他不知道，小九尾狐正偷偷跟著他呢。

李鶴看到父親兩手空空，內心失落極了。但他並沒有表現出來，依舊笑呵呵地招呼父親吃飯。

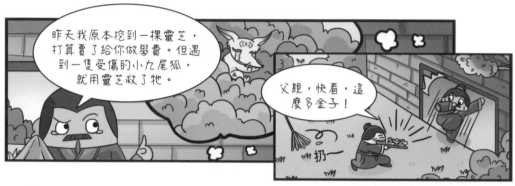

第二天清晨，李鶴早早打開門準備清掃院落，卻在門口看到了十錠金子。金子上殘留著幾根狐狸毛和小爪痕。李鶴趕緊叫來父親。李雲看到金子，知道是小九尾狐送來的。

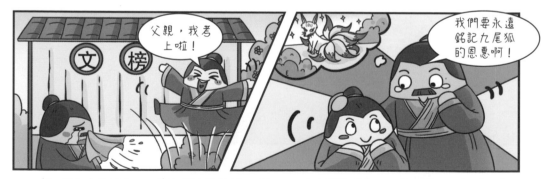

有了金子，李鶴終於可以上學了。他每天刻苦學習，長大後考取功名，當了一個清廉的好官。李鶴對父親李雲非常孝順，父子倆過著美滿幸福的生活。

# 在天願作比翼鳥

人們常用「比翼鳥」來比喻恩愛的夫妻。比翼鳥一雄一雌,比翼齊飛,形影不離。你知道嗎?很久以前,比翼鳥是不會飛的……

據說,比翼鳥生活在崇吾山上。最初,牠們並不叫「比翼鳥」,而叫「蠻蠻」。蠻蠻的外形如同野鴨,但只有一隻眼睛、一隻翅膀和一條腿。雄蠻蠻的翅膀、眼睛和腿長在左邊,雌蠻蠻的則長在右邊。

只有一隻翅膀的蠻蠻不僅無法飛行,連走路都一瘸一拐,看起來十分滑稽。也因為走不快,所以牠們常常餓肚子。

捉苎不多到氢蟲多子节的氢蠻引蠻引只坐好氢以「山矛上氢的氢野蟲果炎和怎種苎子节為态食戶。 冬多天草到么了荼, 蠻引蠻引的氢食戶物太變荼得氢越坐來新越坐少荼。 為态了荼節草省荼糧芫食戶, 蠻引蠻引不多得氢不多減荼少炎食戶量炎。

蠻引蠻引們门吃干掉氢了荼最苎後氢的氢食戶物太, 餓心得氢眼穷冒么金荳星士, 只坐能圆無太奈形地芝躺态在坐地芝上氢, 一邊克仰戌望太天草空炎中茎自戶由菜飛飞翔士的氢小荳鳥穷, 一邊克靜芫候氢死戶亡态的氢來新臨穷。 就坐在坐這苎時戶, 一坐隻坐五太彩影的氢巨坐鳥穷飛飞了荼過炎來新。

原戌來新, 這苎隻坐五太彩影巨坐鳥穷叫芫鸞引鳥穷。 鸞引鳥穷十户分户仁引慈戶, 見芫蠻引蠻引們门奄穷奄穷一息士, 便克送炎吃干的氢給炎牠戶們门。 蠻引蠻引們门都次很穷高氢興士。

　　就這樣，蠻蠻們在寒冷的冬季裡長胖了，也更有力量了。但是沒過多久，蠻蠻們又變得無精打采。原來，牠們羨慕鸞鳥能高飛。

　　這天，鸞鳥在為蠻蠻們找食物的途中，被樹枝刮傷了一隻翅膀，無法飛翔。這時正巧另一隻鸞鳥經過，兩隻鸞鳥合作飛了起來。蠻蠻們看到鸞鳥的傷勢，十分心疼。

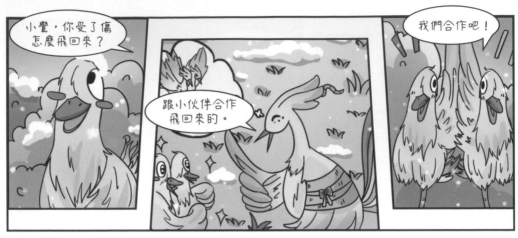

　　一一隻細心的鶯鶯詢問鶯鳥受傷後怎麼飛翔，鶯鳥說遇到了同伴，合作飛回來的。鶯鶯們受到啟發，鶯鳥可以合作飛行，牠們是不是也可以呢？雄鶯鶯和雌鶯鶯對望了一眼，躍躍欲試。

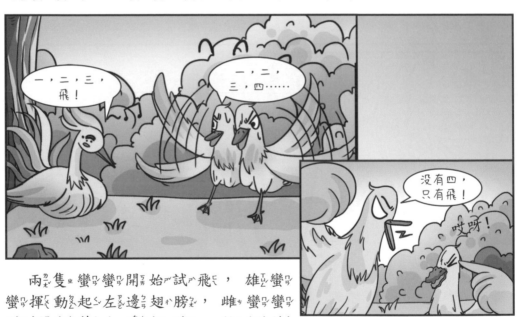

　　兩隻鶯鶯開始試飛，雄鶯鶯揮動起左邊翅膀，雌鶯鶯則揮動著右邊翅膀。牠們的節奏總是不一致，累得滿頭大汗。經過反覆的磨合與練習，牠們終於成功地飛上天空。牠們飛過高山，飛過了河流，快樂幸福地生活著。從此，牠們有了全新的名字——比翼鳥。

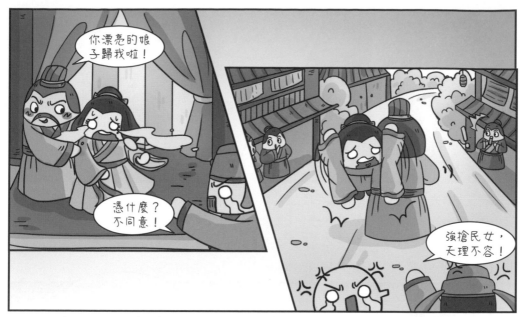

　　那麼，比翼鳥是從什麼時候開始成為愛情的象徵呢？據說，這源於戰國時期的一個淒美愛情故事。宋國的國君宋康王看上大臣韓憑的妻子何貞夫，就霸道地把何貞夫搶到宮中。

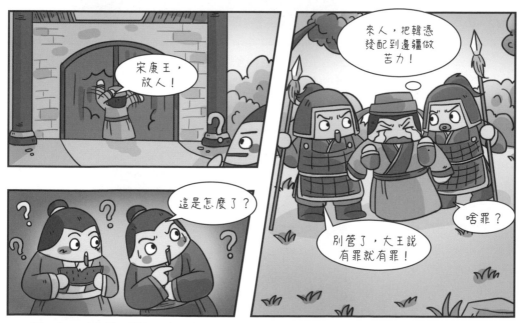

　　憤怒的韓憑天天找宋康王要人。沒想到，宋康王不僅不放人，還陷害韓憑，將他發配到邊疆做苦力。沒過多久，韓憑便抑鬱自殺了。

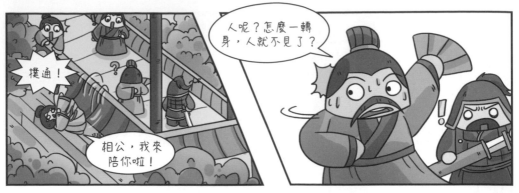

聽聞丈夫自殺的何貞夫非常悲傷。一日，她穿上粗布衣裳，騙宋康王去高台遊覽。趁士兵不注意時，她縱身躍下高台，追隨亡夫而去。

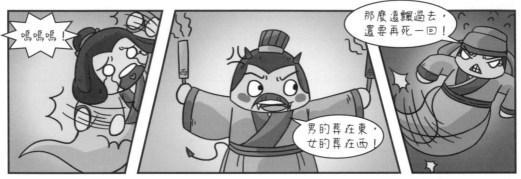

卑鄙的宋康王為了不讓兩人死後的靈魂相見，命人把他們分別葬在相距很遠的地方。

不久後，韓憑和何貞夫兩人的墳上分別長出了大樹。一棵樹的樹枝往東長，一棵樹的樹枝往西長，漸漸地，兩棵樹的樹枝竟然搭在一起。比翼鳥整日棲息在樹上，發出陣陣哀鳴。後來，宋國被滅，宋康王被殺，比翼鳥便不再哀鳴。

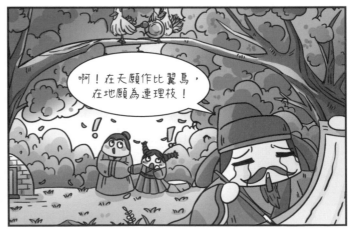

# 吃人的窮奇

少昊是東夷部族的首領，他有很多兒子。其中，最不討人喜歡的就是窮奇。窮奇究竟為什麼被大家討厭呢？

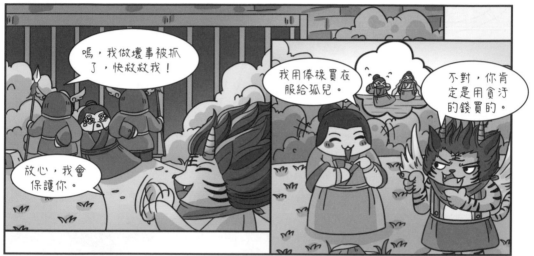

窮ㄑㄩㄥˊ奇ㄑㄧˊ是ㄕˋ非ㄈㄟ不ㄅㄨˋ分ㄈㄣ、背ㄅㄟˋ信ㄒㄧㄣˋ棄ㄑㄧˋ義ㄧˋ，還ㄏㄞˊ主ㄓㄨˇ動ㄉㄨㄥˋ充ㄔㄨㄥ當ㄉㄤ壞ㄏㄨㄞˋ人ㄖㄣˊ的ㄉㄜ˙保ㄅㄠˇ護ㄏㄨˋ傘ㄙㄢˇ，極ㄐㄧˊ力ㄌㄧˋ袒ㄊㄢˇ護ㄏㄨˋ他ㄊㄚ們ㄇㄣ˙。

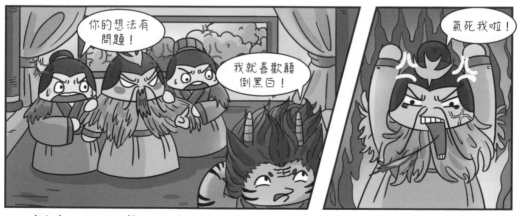

窮ㄑㄩㄥˊ奇ㄑㄧˊ的ㄉㄜ˙名ㄇㄧㄥˊ聲ㄕㄥ越ㄩㄝˋ來ㄌㄞˊ越ㄩㄝˋ差ㄔㄚ，好ㄏㄠˇ人ㄖㄣˊ都ㄉㄡ躲ㄉㄨㄛˇ著ㄓㄜ˙他ㄊㄚ，壞ㄏㄨㄞˋ人ㄖㄣˊ則ㄗㄜˊ是ㄕˋ主ㄓㄨˇ動ㄉㄨㄥˋ與ㄩˇ他ㄊㄚ為ㄨㄟˊ伍ㄨˇ。少ㄕㄠˋ昊ㄏㄠˋ和ㄏㄢˋ族ㄗㄨˊ人ㄖㄣˊ經ㄐㄧㄥ常ㄔㄤˊ嚴ㄧㄢˊ厲ㄌㄧˋ地ㄉㄜ˙批ㄆㄧ評ㄆㄧㄥˊ窮ㄑㄩㄥˊ奇ㄑㄧˊ，但ㄉㄢˋ窮ㄑㄩㄥˊ奇ㄑㄧˊ屢ㄌㄩˇ教ㄐㄧㄠ不ㄅㄨˋ改ㄍㄞˇ。

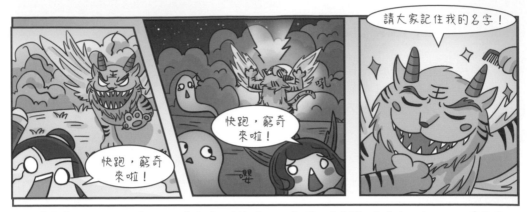

舜帝即位後，窮奇變本加厲地擾亂朝綱。舜帝忍無可忍，只好將他處死。窮奇死後，幻化成兇猛的怪獸，跑到山林間繼續為害人間。窮奇太兇猛了，連山間的妖魔鬼怪都怕他。

傳說，很多人曾目睹窮奇吃人的過程。有人說他從人的腳開始吃起，有人說他從頭開始吃起。

窮奇總是能抓到人，每當有人吵架或打鬥，這是因為他能聽懂人話。那聲音就很容易吸引他。

這天，窮奇聽到兩個人在林間爭吵，突然很有興趣。他並沒有一口吃掉這兩人，而是讓他們說說事情的經過。窮奇聽了，一口吃掉有理的那一方，放掉沒理的那個人。

窮奇遊蕩到一個縣城，連續好幾個星期都沒有抓到一個吵架的人。他覺得奇怪，站在牆角偷聽人們說話。原來，這裡的地方官十分正直，百姓們路不拾遺、夜不閉戶，大家都樂呵呵的，根本沒有吵架的理由。

於ㄩˊ是ㄕˋ，在ㄗㄞˋ一ㄧˊ個ㄍㄜˋ月ㄩㄝˋ黑ㄏㄟ風ㄈㄥ高ㄍㄠ的ㄉㄜˊ夜ㄧㄝˋ晚ㄨㄢˇ，窮ㄑㄩㄥˊ奇ㄑㄧˊ跳ㄊㄧㄠˋ進ㄐㄧㄣˋ了ㄌㄜ˙地ㄉㄧˋ方ㄈㄤ官ㄍㄨㄢ的ㄉㄜ˙家ㄐㄧㄚ裡ㄌㄧˇ。地ㄉㄧˋ方ㄈㄤ官ㄍㄨㄢ正ㄓㄥˋ在ㄗㄞˋ睡ㄕㄨㄟˋ覺ㄐㄧㄠˋ，窮ㄑㄩㄥˊ奇ㄑㄧˊ張ㄓㄤ開ㄎㄞ血ㄒㄧㄝˇ盆ㄆㄣˊ大ㄉㄚˋ口ㄎㄡˇ，一ㄧˋ口ㄎㄡˇ咬ㄧㄠˇ下ㄒㄧㄚˋ地ㄉㄧˋ方ㄈㄤ官ㄍㄨㄢ的ㄉㄜ˙鼻ㄅㄧˊ子ㄗ˙，蹦ㄅㄥˋ跳ㄊㄧㄠˋ著ㄓㄜ˙離ㄌㄧˊ開ㄎㄞ了ㄌㄜ˙。

地ㄉㄧˋ方ㄈㄤ官ㄍㄨㄢ疼ㄊㄥˊ醒ㄒㄧㄥˇ了ㄌㄜ˙。他ㄊㄚ點ㄉㄧㄢˇ燈ㄉㄥ一ㄧˊ看ㄎㄢˋ，發ㄈㄚ現ㄒㄧㄢˋ自ㄗˋ己ㄐㄧˇ的ㄉㄜ˙鼻ㄅㄧˊ子ㄗ˙不ㄅㄨˊ見ㄐㄧㄢˋ了ㄌㄜ˙，真ㄓㄣ是ㄕˋ又ㄧㄡˋ疼ㄊㄥˊ又ㄧㄡˋ難ㄋㄢˊ過ㄍㄨㄛˋ。老ㄌㄠˇ百ㄅㄞˇ姓ㄒㄧㄥˋ也ㄧㄝˇ跟ㄍㄣ著ㄓㄜ˙難ㄋㄢˊ過ㄍㄨㄛˋ起ㄑㄧˇ來ㄌㄞˊ，躲ㄉㄨㄛˇ在ㄗㄞˋ暗ㄢˋ處ㄔㄨˋ的ㄉㄜ˙窮ㄑㄩㄥˊ奇ㄑㄧˊ卻ㄑㄩㄝˋ笑ㄒㄧㄠˋ得ㄉㄜˊ前ㄑㄧㄢˊ仰ㄧㄤˇ後ㄏㄡˋ合ㄏㄜˊ。後ㄏㄡˋ來ㄌㄞˊ，可ㄎㄜˇ惡ㄜˋ的ㄉㄜ˙窮ㄑㄩㄥˊ奇ㄑㄧˊ專ㄓㄨㄢ吃ㄔ老ㄌㄠˇ實ㄕˊ人ㄖㄣˊ的ㄉㄜ˙鼻ㄅㄧˊ子ㄗ˙。

　　這ⁱ天ⁱ，　窮ⁱ奇ⁱ來ⁱ到ⁱ一ⁱ個ⁱ貧ⁱ困ⁱ的ⁱ小ⁱ鎮ⁱ。　村ⁱ民ⁱ們ⁱ個ⁱ個ⁱ面ⁱ黃ⁱ肌ⁱ瘦ⁱ，　衣ⁱ不ⁱ蔽ⁱ體ⁱ，　愁ⁱ眉ⁱ苦ⁱ臉ⁱ。　原ⁱ來ⁱ，　當ⁱ地ⁱ的ⁱ地ⁱ主ⁱ是ⁱ個ⁱ十ⁱ惡ⁱ不ⁱ赦ⁱ的ⁱ惡ⁱ霸ⁱ，　他ⁱ向ⁱ農ⁱ民ⁱ收ⁱ取ⁱ很ⁱ高ⁱ的ⁱ租ⁱ金ⁱ，　強ⁱ搶ⁱ民ⁱ女ⁱ，　霸ⁱ占ⁱ糧ⁱ田ⁱ，　百ⁱ姓ⁱ們ⁱ都ⁱ很ⁱ怕ⁱ他ⁱ。

　　窮ⁱ奇ⁱ很ⁱ高ⁱ興ⁱ，　跑ⁱ到ⁱ惡ⁱ霸ⁱ家ⁱ跟ⁱ他ⁱ交ⁱ流ⁱ如ⁱ何ⁱ更ⁱ加ⁱ邪ⁱ惡ⁱ。　惡ⁱ霸ⁱ見ⁱ到ⁱ窮ⁱ奇ⁱ後ⁱ，　趕ⁱ緊ⁱ拿ⁱ出ⁱ家ⁱ中ⁱ的ⁱ美ⁱ酒ⁱ鮮ⁱ肉ⁱ熱ⁱ情ⁱ地ⁱ款ⁱ待ⁱ他ⁱ。

　　窮奇跟惡霸徹夜長談，都有相見恨晚的感覺。第二天晚上，窮奇將捕獲的野獸贈給惡霸。從此以後，窮奇只要聽說哪裡有惡霸地主，就會捕獵野獸送給他們。

　　有時候，善良的人們會故意與惡人爭吵，目的就是引來窮奇，然後想方設法讓窮奇對付惡人。就這樣，窮奇也除掉了不少惡人和為非作歹的猛獸。

　　據說，只有窮奇和騰根可以對付危害人的蠱蟲，所以古代的皇帝會祭祀包含窮奇在內的十二神獸，以此祈禱風調雨順、國泰民安。

# 吃月亮的天狗

羿射九日後，成了人人敬仰的大英雄。雖然羿造福了人類，卻因殺死了天神帝俊的九個兒子而得罪了帝俊。羿不得不放棄神的身分，留在人間。

羿的妻子嫦娥長得非常美麗。夫妻倆帶著一條獵犬，以打獵為生。羿覺得與天上的生活相比，人間的日子過得也不錯，嫦娥卻不這麼想。

在人間要做飯，在天上根本不用！

人間的衣服太粗糙，神仙的衣服多精緻！

除了起霧，人間哪有朦朧的仙氣！

嫦娥整日沉浸在對神仙生活的嚮往中，讓羿的情緒也變得十分低落。

有一天，上山打獵的羿遇到一位白鬍子的老爺爺。老爺爺告訴羿，如果想要得道成仙，可以去崑崙山西王母那裡求仙藥。

羿立刻回家，把這個好消息告訴嫦娥。嫦娥聽後，催促羿立即動身去崑崙山求仙藥。

羿跋山涉水，走了很多天，終於見到西王母。西王母痛快地送給他兩粒珍貴的仙丹。據說，這仙丹六千年才能煉成一粒。

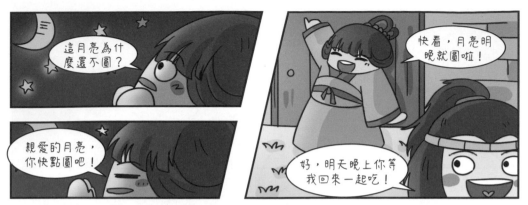

羿順利地帶回仙丹，嫦娥小心翼翼地放進盒子，急切地等待著月圓之夜。羿決定在人間打最後一次獵，然後就跟嫦娥一起服藥。

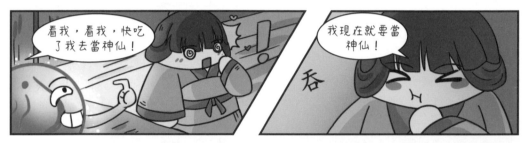

夜幕降臨，圓圓的月亮掛上天空。嫦娥兩眼緊緊盯著仙丹。仙丹彷彿有魔力一樣，誘惑著嫦娥沒有等羿回來，趕緊吞下去。嫦娥終於控制不住自己，便服下了仙丹。

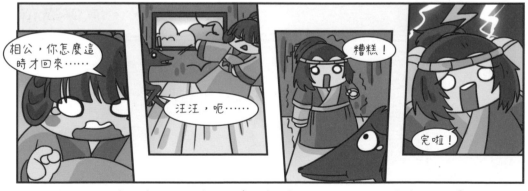

仙丹的味道不錯，嫦娥吃一粒不過癮，還想吞下第二粒。可就在此時，羿和獵犬回來了。忠誠的獵犬見嫦娥違背約定，急忙向她撲去。匆忙之間，獵犬不小心吞下了另一粒仙丹。

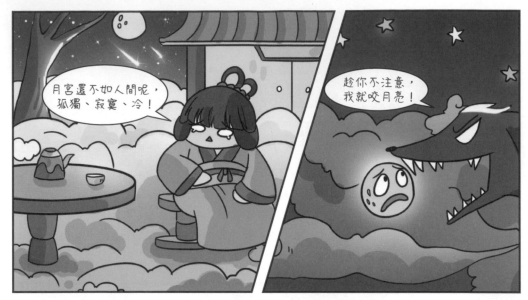

這下可好了，嫦娥與獵犬成仙飛上了天，羿卻白忙一場。嫦娥成了月宮中的仙子，獵犬成了天狗。天狗長得像狐狸，頭頂是白色的，可以抵禦兇惡之徒。天狗恨嫦娥，因此緊盯著月宮，伺機為主人報仇。趁著嫦娥不注意，天狗便一口吞下月亮。這時候，月亮就變成黑色的。

人間的百姓見到黑月亮，都紛紛敲鑼打鼓，燃放鞭炮。天狗被這些響聲嚇住，就把月亮吐了出來，明亮的月光再次照耀大地。人們把這種現象稱為「天狗吞月」。

# 愛喝酒的狌狌

招搖山是《山海經》裡記載的一座山，那裡只生活著一種獸類，叫作「狌狌」。

狌狌長得像猿猴，耳朵是白色的，面部與人臉無異。牠們可以用四肢爬行，也可以像人一樣直立行走。

狌狌不僅會說人話，只要在牠面前說出一個人的名字，牠就知道這個人的來歷。但是，牠無法預測一個人的未來。

狌狌喜歡喝酒和穿草鞋。百姓釀的酒常會被狌狌偷喝掉，門口的草鞋也常被狌狌偷穿走。即使牠的偷竊行為被發現，人們也別想追上牠。

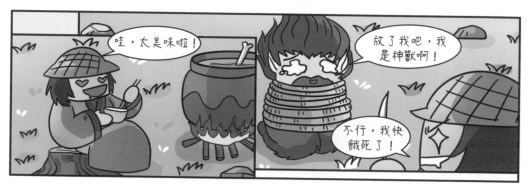

不過，凡事總有例外。某天，一名獵人捉到一隻狌狌。他餓極了，不顧狌狌的哀求，把牠煮來吃了。獵人吃過那麼多野獸的肉，卻從沒吃過這麼美味的。

吃了狌狌肉的獵人覺得渾身有使不完的力氣。他向前走了幾步，竟然比平日快了很多。後來，全村的人都知道狌狌的肉不僅美味，吃後還能獲得健步如飛的能力。

為了誘捕狌狌，人們會特意把酒罈擺在路邊。貪杯的狌狌果然中計了。

狌狌也不傻。漸漸地，牠們見到路邊的酒只是嘗嘗，絕不貪杯。這下，百姓們不高興了，白白損失了好酒卻連一隻狌狌都抓不到。

有個聰明的人想出了一個好主意，他把酒和草鞋放在路邊。狌狌見到後自然喜不自勝。不過，穿上鞋後牠就高興不起來了，因為牠走不了了。

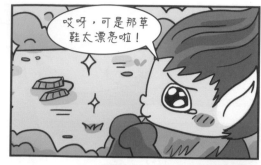

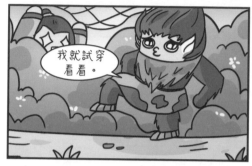

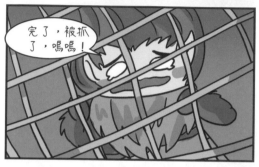

　有了這次成功的嘗試，人們一連做了十幾雙拴在一起的草鞋。狌狌們明明知道酒和草鞋都是陷阱，但還是經常禁不住誘惑。

　被草鞋限制自由的狌狌乾脆喝光罈中酒，一邊痛哭流涕，一邊等著被抓。唉，天下沒有免費的午餐，牠們如果早知道這個道理，說不定能活到現在呢！

## 眼淚化為珍珠的鮫人

鮫人也稱「人魚」，和西方的美人魚類似。西方有「小美人魚變成泡沫」的淒美童話，東方也有「鮫人泣珠」的美麗傳說。

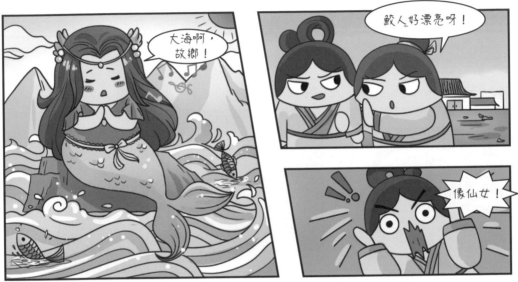

鮫<sub></sub>人<sub></sub>生<sub></sub>活<sub></sub>在<sub></sub>海<sub></sub>裡<sub></sub>，人<sub></sub>身<sub></sub>魚<sub></sub>尾<sub></sub>，沒<sub></sub>有<sub></sub>腳<sub></sub>。

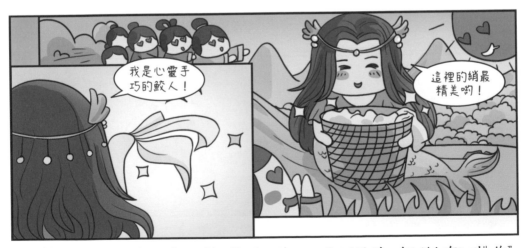

鮫<sub></sub>人<sub></sub>心<sub></sub>靈<sub></sub>手<sub></sub>巧<sub></sub>，擅<sub></sub>長<sub></sub>紡<sub></sub>織<sub></sub>。他<sub></sub>們<sub></sub>織<sub></sub>出<sub></sub>的<sub></sub>布<sub></sub>叫<sub></sub>作<sub></sub>「綃<sub></sub>」。潔<sub></sub>白<sub></sub>如<sub></sub>雪<sub></sub>，非<sub></sub>常<sub></sub>精<sub></sub>美<sub></sub>，很<sub></sub>受<sub></sub>百<sub></sub>姓<sub></sub>歡<sub></sub>迎<sub></sub>。

鮫ㄐㄠˇ人ㄖㄣˊ常ㄔㄤˊ常ㄔㄤˊ上ㄕㄤˋ岸ㄢˋ賣ㄇㄞˋ綃ㄒㄧㄠ，累ㄌㄟˇ積ㄐㄧ了ㄌㄜ不ㄅㄨˋ少ㄕㄠˇ財ㄘㄞˊ富ㄈㄨˋ。一ㄧ些ㄒㄧㄝ奸ㄐㄧㄢ詐ㄓㄚˋ的ㄉㄜ人ㄖㄣˊ發ㄈㄚ現ㄒㄧㄢˋ鮫ㄐㄠˇ人ㄖㄣˊ的ㄉㄜ財ㄘㄞˊ富ㄈㄨˋ與ㄩˇ用ㄩㄥˋ途ㄊㄨˊ，便ㄅㄧㄢˋ開ㄎㄞ始ㄕˇ試ㄕˋ著ㄓㄜ捕ㄅㄨˇ撈ㄌㄠ他ㄊㄚ們ㄇㄣ。不ㄅㄨˋ過ㄍㄨㄛˋ，鮫ㄐㄠˇ人ㄖㄣˊ深ㄕㄣ居ㄐㄩ簡ㄐㄧㄢˇ出ㄔㄨ，很ㄏㄣˇ少ㄕㄠˇ被ㄅㄟˋ發ㄈㄚ現ㄒㄧㄢˋ。

某ㄇㄡˇ天ㄊㄧㄢ，一ㄧ個ㄍㄜˋ鮫ㄐㄠˇ人ㄖㄣˊ不ㄅㄨˋ小ㄒㄧㄠˇ心ㄒㄧㄣ中ㄓㄨㄥˋ了ㄌㄜ海ㄏㄞˇ盜ㄉㄠˋ埋ㄇㄞˊ伏ㄈㄨˊ，受ㄕㄡˋ了ㄌㄜ重ㄓㄨㄥˋ傷ㄕㄤ。幸ㄒㄧㄥˋ好ㄏㄠˇ她ㄊㄚ及ㄐㄧˊ時ㄕˊ逃ㄊㄠˊ到ㄉㄠˋ岸ㄢˋ上ㄕㄤˋ，被ㄅㄟˋ好ㄏㄠˇ心ㄒㄧㄣ的ㄉㄜ漁ㄩˊ夫ㄈㄨ救ㄐㄧㄡˋ了ㄌㄜ。

家ㄐㄧㄚ徒ㄊㄨˊ四ㄙˋ壁ㄅㄧˋ的ㄉㄜ漁ㄩˊ夫ㄈㄨ買ㄇㄞˇ不ㄅㄨˋ起ㄑㄧˇ藥ㄧㄠˋ，只ㄓˇ能ㄋㄥˊ向ㄒㄧㄤˋ親ㄑㄧㄣ朋ㄆㄥˊ好ㄏㄠˇ友ㄧㄡˇ借ㄐㄧㄝˋ錢ㄑㄧㄢˊ為ㄨㄟˋ鮫ㄐㄠˇ人ㄖㄣˊ醫ㄧ治ㄓˋ。為ㄨㄟˋ了ㄌㄜ還ㄏㄨㄢˊ錢ㄑㄧㄢˊ，漁ㄩˊ夫ㄈㄨ每ㄇㄟˇ日ㄖˋ早ㄗㄠˇ出ㄔㄨ晚ㄨㄢˇ歸ㄍㄨㄟ，出ㄔㄨ海ㄏㄞˇ打ㄉㄚˇ魚ㄩˊ。在ㄗㄞˋ漁ㄩˊ夫ㄈㄨ的ㄉㄜ精ㄐㄧㄥ心ㄒㄧㄣ照ㄓㄠˋ料ㄌㄧㄠˋ下ㄒㄧㄚˋ，鮫ㄐㄠˇ人ㄖㄣˊ的ㄉㄜ傷ㄕㄤ口ㄎㄡˇ癒ㄩˋ合ㄏㄜˊ得ㄉㄜ差ㄔㄚ不ㄅㄨˋ多ㄉㄨㄛ了ㄌㄜ。

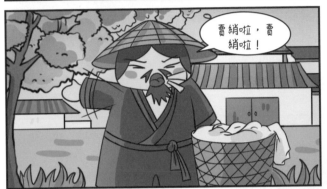

　為了感謝漁夫的救命之恩，未完全康復的鮫人便開始織綃。她讓漁夫把織好的綃拿到市集上去賣，很快就被搶購一空。漁夫用賣綃的錢還清了債務。

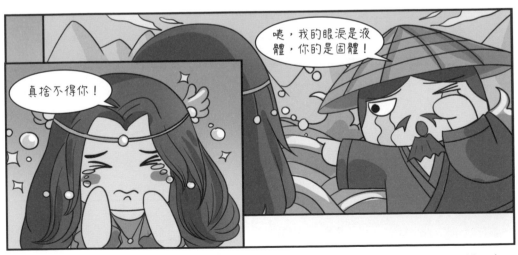

　又過了幾天，鮫人的傷痊癒了。她很捨不得漁夫，傷心地哭了起來。漁夫發現，鮫人流下的不是眼淚，而是一顆顆圓潤的珍珠。

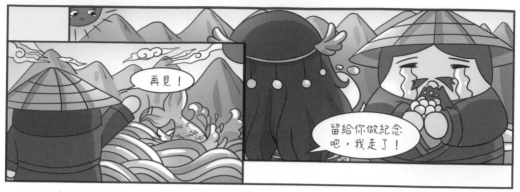

原來，鮫人很少哭泣，因為一旦他們傷心流淚了，那麼哭出的眼淚會化成珍珠。鮫人把珍珠全送給了漁夫，依-依-不捨地離開了。

後來，漁夫成為一位富翁，也始終保留著鮫人留下的珍珠。這就是「鮫人泣珠」的故事。

古往今來，很多文人從鮫人泣珠的故事中獲得靈感，留下佳作。

## 忠心的山神後裔

治水成功後，大禹在會稽山召開眾神大會。會上發生了什麼事呢？

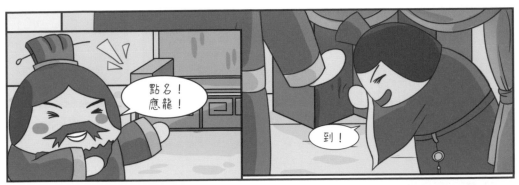

完成治水大業後，大禹在會稽山召開了眾神大會。眾神都很重視，準時參會，唯有吳越山神防風氏姍姍來遲，這讓大禹十分生氣，決定要懲罰他。

於是，大禹和以防風氏為首的防風族展開了激烈的對戰。最終，防風氏因戰敗被殺。

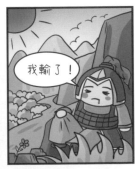

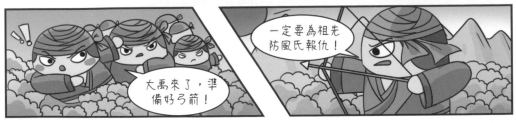

從那以後，防風族便視大禹為敵。一天，防風族得到情報，埋伏在大禹巡遊的路上，將弓箭對準了大禹的胸膛。

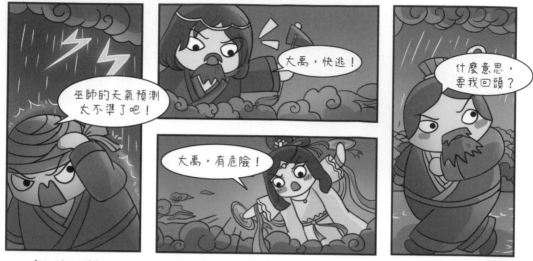

突然間，風雨大作，電閃雷鳴，原來是天神派巨雷和閃電提醒大禹有埋伏。大禹得到天神的提示，沒有落入防風族的陷阱。

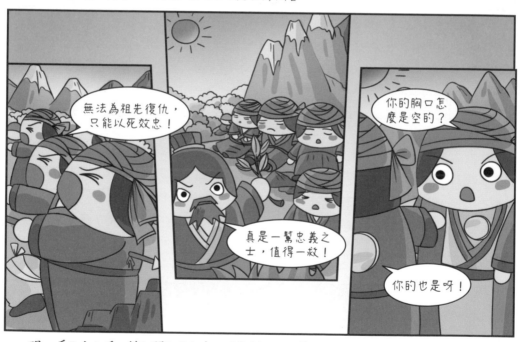

眼看大禹離開了有效射程範圍，防風族復仇無望，紛紛將利箭對準自己。大禹得知此事後，被防風族人的忠心所感動，派人尋找不死草救活他們。只是，起死回生的防風族人胸口上，從此留下一個無法修復的大洞。

防風族人感念大禹的仁慈，歸順了大禹，並建立了國家。由於他們胸前有個圓洞，因此該國被稱為貫匈（胸）國。

有一天，一群中原人乘船途經貫匈國，遠遠地看到三個人將一根木棍穿過他們自己的胸口，中間的那個人衣著華麗。他們不僅沒流血，還高揚著頭。

那群中原人餓了，便到貫匈國找點吃的。這裡的街道和建築跟中原國家很相似，一群人走進一間客棧。掌櫃熱情地接待了他們。

中原人向掌櫃描述了路上看到的情景，原來中間被抬著的人是這裡的財主。這裡不流行八抬大轎，而流行「穿膛轎」。中原人聽了，不由得哈哈大笑起來。

國家圖書館出版品預行編目 (CIP) 資料

不再害怕,趣讀山海經 / 劉鶴著 . -- 初版 . -- 台北市 : 晴好出版事業有
限公司出版 ; 新北市 : 遠足文化事業股份有限公司發行 , 2023.10
128 面 ; 17×23 公分
ISBN 978-626-97357-4-7 (平裝 )
1.CST: 山海經　2. CST: 漫畫
947.41                                                     112006497

Y004

# 不再害怕，趣讀山海經【看漫畫學經典】

作　　　者｜劉鶴
插　　　畫｜麥芽文化
封 面 設 計｜FE 設計
內 頁 排 版｜簡單瑛設
責 任 編 輯｜鍾宜君
特 約 編 輯｜蔡緯蓉
印 務 部｜江域平、黃禮賢、李孟儒

出　　　版｜晴好出版事業有限公司
總 編 輯｜黃文慧
副 總 編 輯｜鍾宜君
行 銷 企 畫｜胡雯琳
地　　　址｜104027 台北市中山區中山北路三段 36 巷 10 號 4 樓
網　　　址｜https://www.facebook.com/QinghaoBook
電 子 信 箱｜Qinghaobook@gmail.com
電　　　話｜（02）2516-6892　　　　傳　　　真｜（02）2516-6891

發　　　行｜遠足文化事業股份有限公司（讀書共和國出版集團）
地　　　址｜231023 新北市新店區民權路 108-2 號 9 樓
電　　　話｜（02）2218-1417　　　　傳　　　真｜（02）2218-1142
電 子 信 箱｜service@bookrep.com.tw
郵 政 帳 號｜19504465（戶名：遠足文化事業股份有限公司）
客 服 電 話｜0800-221-029　　　　團 體 訂 購｜02-22181717 分機 1124
網　　　址｜www.bookrep.com.tw
法 律 顧 問｜華洋法律事務所／蘇文生律師
印　　　製｜凱林印刷
初 版 7 刷｜2024 年 6 月
定　　　價｜350 元
I S B N｜978-626-97357-4-7（平裝）
E I S B N｜978-626-97758-3-5（PDF）
　　　　　｜978-626-9758-2-8（EPUB）